Art & Design Textbooks For Vocational
And Technical Colleges

高等学校高职高专艺术设计类专业规划教材

展示设计

主编 许雁翎　副主编 夏晓燕

Exhibition

时代出版传媒股份有限公司
安徽美术出版社
全国百佳图书出版单位

高等学校高职高专艺术设计类专业规划教材

指导委员会

主　任　李　雪

副主任　高　武

委　员　（按姓氏笔画顺序排列）

王家祥	江　洁	谷成久	杨文兰
沈宏毅	汪贤武	余敦旺	胡戴新
姬兴华	鹿　琳	程双幸	

组织委员会

主　任　郑　可

副主任　张　波　高　旗

委　员　（按姓氏笔画顺序排列）

万藤卿	方从严	何　频	何华明
李新华	邵　杰	吴克强	肖捷先
余成发	杨　帆	杨利民	郑　杰
胡登峰	荆　泳	骆中雄	闻建强
夏守军	袁传刚	黄保健	黄匡宪
程道凤	廖　新	颜德斌	濮　毅

编写委员会

主　任　武忠平　巫　俊

副主任　孙志宜　庄　威

委　员　（按姓氏笔画顺序排列）

丁利敬	马幼梅	于　娜	毛孙山
王　亮	王茵雪	王海峰	王维华
王　燕	文　闻	冯念军	李华旭
刘国宏	刘　牧	刘咏松	刘姝珍
刘娟绫	刘淮兵	刘哲军	吕　锐
任远峰	江敏丽	孙晓玲	孙启新
许存福	许雁翎	朱欢瑶	陈海玲
邱德昌	汪和平	吴　为	吴道义
严　燕	张　勤	张　鹏	林荣妍
周　倩	顾玉红	荆　明	陶玲凤
夏晓燕	殷　实	董　苏	韩岩岩
蒋红雨	彭庆云	苏传敏	疏　梅
谭小飞	霍　甜		

图书在版编目（CIP）数据

展示设计 / 许雁翎主编. — 合肥：安徽美术出版社，2010.5

高等学校高职高专艺术设计类专业规划教材

ISBN 978-7-5398-2228-0

Ⅰ. ①展… Ⅱ. ①许… Ⅲ. ①陈列设计－高等学校：技术学校－教材 Ⅳ. ① J525.2

中国版本图书馆 CIP 数据核字（2010）第 043460 号

高等学校高职高专艺术设计类专业规划教材

展示设计

主编：许雁翎　　副主编：夏晓燕

出版人：郑　可　　选题策划：武忠平

责任编辑：朱小林　　责任校对：司开江

封面设计：秦　超　　版式设计：徐　伟

出版发行：时代出版传媒股份有限公司

　　　　　安徽美术出版社 http://www.ahmscbs.com

地　　址：合肥市政务文化新区翡翠路 1118 号出版传
　　　　　媒广场 14F　　邮编：230071

营销部：0551-3533604（省内）
　　　　0551-3533607（省外）

印　　制：合肥华云印务有限公司

开　　本：889×1194　　1/16　　印　张：5.5

版　　次：2010 年 9 月第 1 版
　　　　　2010 年 9 月第 1 次印刷

书　　号：ISBN 978-7-5398-2228-0

定　　价：38.00 元

如发现印装质量问题，请与营销部联系调换。

序 言

 高职高专教育是我国高等教育的重要组成部分，其根本任务是培养适应经济社会发展需要的、德、智、体、美全面发展的高等技术应用型专门人才。当前，经济社会的发展既给高职高专教育带来了难得的发展机遇，同时也对高职高专院校的人才培养工作提出了新的、更高的要求。

 艺术设计是高职高专教育中一个重要的专业门类，在高职高专院校中开设得较为普遍。据统计：全国1200余所高职高专院校中，开设艺术设计类专业的就有700余所；我省60余所高职高专院校中，开设艺术设计类专业的也有30余所。这些院校通过多年的不懈努力，为社会培养了大批艺术设计方面的专业人才，为经济社会的发展做出了重要贡献。但是，随着经济社会的不断发展及其对应用型人才要求的不断提高，高职高专艺术设计类专业针对性不强、特色不鲜明、知识更新缓慢、实训环节薄弱等一系列的问题突显出来。课程和教学内容体系改革成为当前高职高专艺术设计类专业教学改革的重点。

 教材建设作为整个高职高专教育教学工作的重要组成部分，不仅是艺术设计类专业教育的关键环节，同时也会对艺术设计类专业课程和教学内容体系改革起到积极的推进作用。艺术设计类专业的教材建设同样也要紧紧围绕高职高专教育培养高等技术应用型专门人才的核心任务开展工作。基础课教材建设要以应用为目的，以必需、够用为度，以讲清概念、强化应用为重点，专业课教材建设要突出教学的针对性和实用性。此外，除了要注重内容和体系的改革之外，艺术设计类专业的教材建设同时还要注重方法和手段的改革，以跟上经济社会发展的实际需求。

在安徽省示范院校合作委员会（简称"A联盟"）的悉心指导和帮助下，安徽美术出版社根据教育部《关于加强高职高专教育教材建设的若干意见》以及《关于全面提高高等职业教育教学质量的若干意见》的精神和要求，组织全省30余所高职高专院校共同编写了这套高等学校高职高专艺术设计类专业规划教材。参与教材编写的都是高职高专院校的一线骨干教师，他们教学经验丰富，应用能力突出，所编教材既符合教育部对于高职高专教育教材建设的基本要求，同时又考虑到我省高职高专教育的实际情况，既体现了艺术设计类专业应用型人才培养的特点，也明确了艺术设计类课程和教学内容体系改革的方向。相信教材的推出一定会受到高职高专院校师生们的广泛欢迎。

　　当然，教材建设不可能是一蹴而就的事情，就我省高职高专艺术设计类专业的教材建设来讲，这也仅仅是一个开始。随着全国高职高专教育的蓬勃发展，随着我省职业教育大省建设规划的稳步推进，我们的教材建设工作也必将与时俱进，不断完善。

　　期待着这套艺术设计类专业规划教材能够发挥其应有的作用，也期待着我们的高职高专教育能够早日迎来更加光辉灿烂的明天。

<div align="right">

高等学校高职高专

艺术设计类专业规划教材编委会

</div>

目 录 CONTENTS

概 述

第一节 展示设计的基本概念

纵观人类文明发展史，我们可以非常清楚地看到展示设计所起到的重要作用。展示活动一直伴随着人类社会的文明进步而不断发展变化着，展示作为人类互相交流和传递信息的媒介，发挥着其他艺术形式不可替代的作用（图1）。随着信息时代的到来，随着多媒体技术、网络技术和虚拟现实技术的广泛应用，展示设计的概念和思维方式发生了很大的变化，展示设计已经从传统单一的设计形式向融科技与艺术于一体的综合性设计转化。因此，分析和研究展示设计在信息时代的特点和发展趋势具有非常重要的意义。研究和学习展示设计首先要先从它的概念开始，只有掌握了准确的概念和正确的方法，我们才能更好地感觉它，认知它。

展示，英文为display，意为表现、展现之类的状态或行为。中文"展示"的概念来自于"展览"一词的扩展，"展"即将物品陈列出来供人们观看，"示"有演示、示范以及明示、暗示的含义，"展示"既有静态又有动态之含义。

展示设计是以招引、传达和沟通为主要机能，进行有目的、有计划的形象宣传的空间设计。它采用艺术设计手段，借助于道具、设施和照明等技术，通过视觉、听觉、嗅觉、味觉和神经觉等全方位的设计，充分调动人的潜能，将一定量的信息

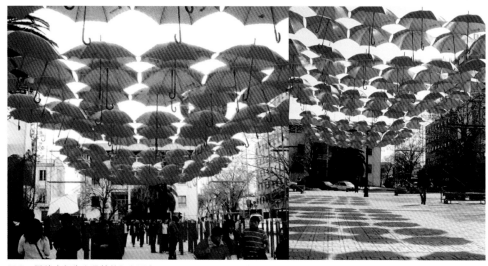

图1 国外步行街上悬挂的红色雨伞

内容传达给观众，以期对观众的心理、思想与行为产生有意识或潜在的影响，达到与观众完美沟通的目的。

展示设计是以展示具为标的物的设计，更广泛地说，是以说明、展示具、灯光为间接的标的物，来烘托展示物这个主角的一种设计。

展示设计必须具备三个要素——主办者、展品、观众，三者缺一不可。

简单地说，展示设计是一种"配合演出"的设计。进行展示设计时首先要了解被展示的物件或概念，找出要表达的主题，然后将这主题以展示装置加以渲染、诠释，进而完成设计。

第二节 展示设计的本质和特征

一、展示设计的本质

从本质上讲，展示设计是指所有展览和陈列的视觉艺术设计，既包括各类商场、商店、饭店和宾馆等商业销售空间和服务空间的室内外环境的规划、美化等设计工作，也包括室内商品和各类附属促销品的陈列等展览工作，最终起到展示商品及其功能，促进消费和引领消费及生活方式的作用。（图2、图3）

二、展示设计的特征

随着科学技术的发展，经济全球化的趋势不断加强。在这种经济形势下，展示行业有了长足的发展，并表现出了新的特征。

1. 设计人性化

在现代展示设计中，人性化设计是展示设计的根本。人是作为主体来观赏、领悟展示内容的，因而也是最重要的研究对象。本世纪以来，社会学家和心理学家对参观者的认知心理、环境行为做了许多研究，其成果直接在展示设计中得到了运用。如国外的很

2　外街景

图3 橱窗展示

多展示场馆十分重视参观路线和照明等观赏环境的设计，绝大多数展示场馆都配有
无障碍设施，有些还设有儿童游戏室等。他们不仅考虑了陈列空间的设计，而且还
考虑了各种为公众服务的辅助场所的设计。在信息时代，融科技和艺术于一体的展
示设计呈现出更亲切、更人性化的特点。要想使展示信息有效地传递给参观者，使
他们从中获益，就要求设计者为参观者创造一个舒适而实用的观赏环境，要尽可能
地满足参观者的信息需求与生理、心理需求。

2. 参与互动性

展示的互动性设计最符合现代信息的传播理念，也更能调动参观者的积极性，
提高他们参观的兴趣。此时的参观者不再是被动地参与，而是主动地体验；不再是
旁观者，而是变成了探索世界奥秘的主人。展示的互动性设计体现了设计者对于参
观者的人文关怀。

3. 信息网络化

互联网(Internet)是近年来电子通信技术快速成长的产物。互联网结合多媒体技
术，以开放式的架构整合各种资源，以电子电路传送或取得散布在全球各地的多元

化资讯。作为以资讯传达为目的的现代展示设计也迅速地采用信息技术，创造出了国际化、网络化的快速展示方法。通过国际互联网，展示信息可迅速地在世界上广泛传播，避免了由地理位置、交通而带来的局限，促进了信息在国际间的频繁交流，达到了展示的目的。

4.设计手段多样化

多媒体技术是指结合不同媒体，包括文字、图形、数据、影像、动画、声音及特殊效果，通过计算机数字化及压缩处理充分展示现实与虚拟环境的一种应用技术。计算机技术的发展，多媒体、超媒体技术的应用推广，极大地改变了展示设计的技术手段，进一步推动了现代展示设计的发展。与此相适应，设计师的观念和思维方式也有了很大的改变，先进的技术与优秀的设计结合起来，使得技术更加人性化，并真正服务于人类。

5.虚拟现实化

虚拟现实展示设计是通过虚拟现实技术来创建和体现虚拟展示世界，它将展示设计的空间延伸至电子领域，完全超越了人类现有的空间概念，并有望成为未来展示设计的方向。设计师可以不受客观条件的制约，在虚拟的世界里去创作、去观察、去修改。同时，计算机多种多样的表现形式、丰富的色彩，也极大地激发了设计师的创作灵感，使更多更好的展示设计的出现成为可能。(图4、图5)

第三节 展示设计的程序和趋势

一、展示设计的程序

根据展示设计的一般规律，展示设计运作的程序如下：

1.展示的策划

策划工作实际上是整个展示活动的前奏，主要由策划人员与文案人员完成。许多展示活动还包括资金筹集、广告、宣传等一系列的准备工作，这些工作虽然并不一定由设计师承担，但工作的进展将直接影响到展示的效果。因此，设计师也应积极参与这些工作。

2.收集有关的资料

为确保展示设计方案的顺利实施，总设计师在正式开展设计工作之前，必须全

图4　建筑的外立面展示设计

图5　品牌家居展

面了解和掌握必备的技术资料与数据。除原先获得的展示场地建筑图纸外，还应对展示现场进行认真的勘察，核对图纸与现场的各项数据，熟悉展览场地的情况，了解现有设施的情况（如实际的空间尺寸、门窗的尺寸和开启形式、天花吊顶的形式等）以及原有照明设施的情况（包括配电间位置、插座和灯具位置、展厅的供电方式等）。如果展示中有大型的机械设备和电动装置等，还必须明确展示场地的地面负荷情况以及供电线路的负荷等。只有在确认这些资料之后，在进行展示设计时才能心中有数。设计者还必须熟悉各种材料的规格、大致价格、材料的性能等，并能够结合展品的性质、具体的尺寸以及展示要求等做出较详细的预算。

3. 征集展品资料

以展示计划的内容为依据，由专门分管事务公关的人员负责展品资料的征集与选择，并进行登记注册。登记注册的主要内容有编号、选送单位、品名、数量、规格和特征等。登记注册的主要目的是为展示设计的具体化进行准备，同时也为展览结束后的清理退还工作奠定基础。

4. 展示艺术设计

展示艺术设计是展示设计师运用创造性思维将展示的主题和内容进行形象化表现的过程。展示艺术设计包括总体设计和单项设计。总体设计涉及整个展示活动的总平面布局、展示空间的组织与变化、总体的色调与各局部的色彩对比关系、统一的形象设计、照明形式的确定等。总设计师在这一过程中必须以整体的观念来从事设计活动，全面统筹，以保证展示设计的完整性。这一过程还必须以形象的方式表达出来，一般的总体设计都包括平面布局的示意图、展示空间的预想图、色彩效果

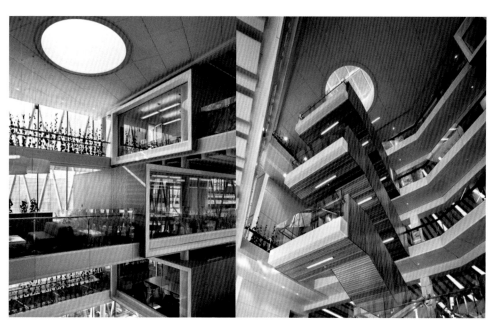

图6 新西兰国际中心大厦

的预想图、版面设计的示意图以及照明效果的预想图等一系列的表现图。作为总设计师，必须有渊博的知识、丰富的经验和整体的观念。（图6）

5.展示技术设计

当艺术设计方案通过论证、审批、定案后，必须采用技术性的表现形式进一步陈述设计意图，这项工作就是技术设计。需要进行技术设计的内容包括标有精确尺寸的平、立面图，照明电和动力电的线路设计图，道具的制作图以及防盗设施的施工图等。这些技术性的设计工作必须在总设计师的具体指导下完成，它们是整个展示设计艺术效果的保障。（图7、图8）

6.实施展示施工计划

有了通过审定的艺术设计与技术设计方案，即可实施展示施工计划。首先是编造经费预算和拟定施工进程表，在购置器材后，即可组织施工。无论是采用现场制作施工的形式，还是采用制作之后再到现场安装的形式，都必须按照场馆的相关规定进行施工，不得损害原有设施。按期完成施工任务后，须经主管部门审定，并根据预展过程中提出的修改意见进行进一步完善，此后即可正式"开幕演出"。

二、展示设计的发展趋势

1.全球化趋势

加入WTO后，国内各个行业面临的最大现实问题就是全球化，展示业也不例外。与其他行业相比，中国的展示业是一个壁垒相对较少的行业，因此入世后所受到的冲击肯定不会像金融、农产品、制造业等行业那样强烈，但不强烈不等于没有影响。另外，入世能给国内展示业带来先进的管理经验和办展技术，尤其是在展示业的配套服务部门怎样分工协作，会展业与旅游业如何实现有效对接等问题上，可以给我们提供众多有益的参考，这势必会提高国内展示管理部门的调控水平。

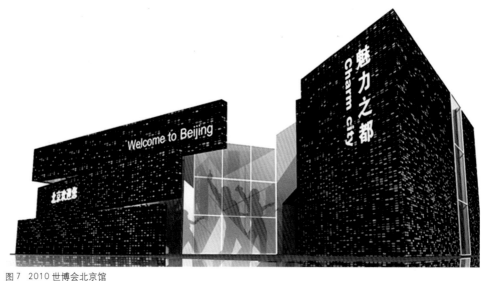

图7　2010世博会北京馆

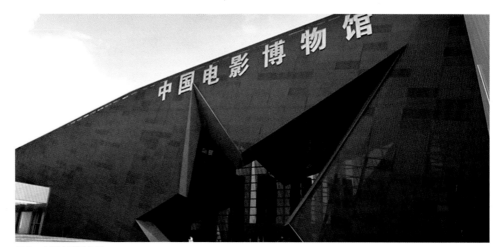

图8　中国电影博物馆

2.信息化趋势

信息化既是中国展示业与国际接轨的一个重要衡量标准，也是展示业发展的必然趋势。这里的"信息化"有两层含义：一是要尽可能地掌握国际展示业最前沿的东西，包括行业最新动态、理论研究成果、展会信息、专业设备等；二是在展示业中充分利用各种信息技术，以提高行业管理和活动组织的效率。

3.集团化趋势

集团化是国内各个产业部门急需解决的共同问题，它是伴随市场竞争而产生的一种企业经营战略。中国推进展示业集团化的最终目的是为了使展示企业之间实现

图 9 SONY 体验中心外立面展示设计

优势互补，从而提高全国展示业的国际竞争力。

4. 品牌化趋势

品牌是展示业发展的灵魂，也是中国展示业在 21 世纪实现可持续发展的关键。世界上会展业发达的国家，大都拥有自己的品牌展会和会展名城。

5. 专业化趋势

"只有实现专业化才能突出个性，才能扩大规模，才能形成品牌"已成为国内展示业的共识。（图 9）

6. 创新化趋势

21 世纪是创新的世纪，在这样一个追求个性的时代里，一种事物如果不能常变常新就不能获得持续发展的能力。展示业在中国是一项新兴的经济产业，在世界范围内的竞争能力明显不足，因而唯有不断创新才能突出自身的特色，最终达到"以弱胜强"的效果。

7. 生态化趋势

可持续发展是人类社会永恒的话题。任何一项经济产业要获得持续、健康的发展，都必须寻求经济效益、社会效益和生态效益的统一。可以预见，生态化将成为展示业发展的必然趋势。

8. 多元化趋势

从整体上看，世界展示业正在向多元化方向发展，具体体现为产品类型的多行业化、活动内容的多样化和经营领域的多元化等。

第一章　展示设计的设计元素

第一节　展示空间设计

■ 教学内容：展示空间的概念、分类以及划分方法。

■ 教学目的：把握构成空间的基本规律，掌握组织空间、分隔空间的基本方法，提
　　　　　　高对展示空间设计的认识。

一、展示空间的概念与特点

　　展示艺术与空间是密不可分的，甚至可以说展示艺术就是对空间进行组织和利用的艺术。无论是从展示设计的概念、本质与特征来看，还是从展示设计的范畴与程序来看，我们都可以发现，"空间"这个概念是贯穿始终的。展示设计作为一种人为环境的创造，其核心要素就是空间规划。所以，在对展示设计进行探讨之前首先明确空间的概念是非常必要的，这也是需要每一个设计师把它当作"理念的基石"铭记在心的。

　　1. 空间的四维性

　　四维指的是时间与空间的结合。人在认知和感受三维空间的同时必然也会受到时间维度的制约。

　　2. 空间的时间性

　　人们在展示环境中对展品的观赏，必然是一种动态的观赏，时间就是动态的诠释方式。人在展示空间中，就必然会体验到时间的流逝和空间的变化，从而形成完整的感官体验。空间的时间性在展示设计中是客观存在的一个因素，充分运用时间这"第四维"是创造动态空间形式的根本，也是创造"流动之美"的必经之路。

　　3. 空间的流动性

　　空间的流动性在展示环境中是必然存在的，是由展示空间的功能特点决定的。展示设计是一门空间与场地规划的艺术，是在特定的空间范围内用一定的表现手段向观众传达信息，它使观众犹如置身于一个巨大的艺术雕刻中。展示平面的规划，可以造成各种不同的空间效果；展区的分布与路线的分配，则可以使观众在浏览的

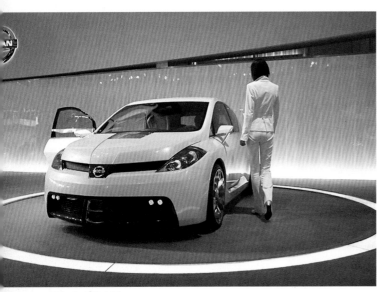
图1-1 开敞空间

图1-2 封闭空间

过程中产生不同的心理节奏感。

4．空间的多功能性

空间的多功能性体现在它能够满足人们在传达、营销、沟通、娱乐以及服务等方面的不同需求，这是展示场所进行区域分割的重要依据。

二、展示空间的分类

展示空间主要可分为室内空间和室外空间两大类，而室内空间和室外空间又可以细分出开敞空间、封闭空间、结构空间、地台空间、下沉空间等不同的类型。

1．开敞空间：是展示空间中最重要的一种类型。开敞空间是外向型的，限定性较小，适宜展览内容与观众之间的交流和对话；开敞空间灵活性较大，有收纳性和开放性。（图1-1）

2．封闭空间：用限定性较高的围护实体包围起来，在视觉、听觉等方面具有很强的隔离性。封闭空间私密性较好，能让人产生领域感、安全感，多用于文化性较强、展品较贵重的展示设计。（图1-2）

3．结构空间：利用建筑结构的外露来形成一种规则、韵律的空间美，有强烈的空间表现力和感染力，给人以现代感、科技感和安全感。结构空间是现代展示空间重要的空间类型之一。（图1-3）

4．地台空间：局部地面升高与周围形成高度上的落差，在和周围空间相比时十分醒目突出。地台空间的性格是外向的，展示性较强，适合于惹人瞩目的展示和陈列，如将家具、汽车等产品以地台的形式展示出来以突出其地位等。地台空间也是现代展示空间重要的空间类型之一。（图1-4）

5．下沉空间：又称地坑，是将地面局部下沉，在统一的展示空间中产生出一个界限明确、富于变化的独立空间。下沉空间具有一种隐蔽感、保护感和宁静感，一

图1-3　结构空间

图1-4　地台空间

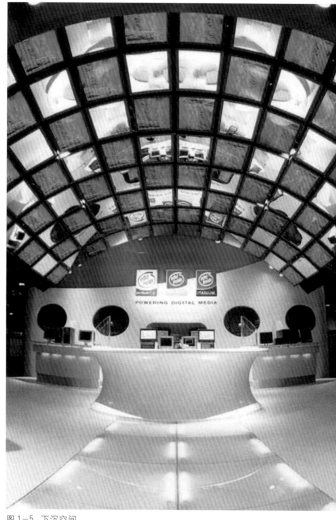

图1-5　下沉空间

一般情况下，下沉高度不宜过大，以免让人产生进入底层空间或地下室的感觉。（图1-5）

6. 重置空间：一个空间被另一个空间所套叠，即在原空间中用实体或象征性的手法限定出小空间。小空间具有一定的领域感和私密性，又与大空间相互沟通，闹中取静，能够较好地满足群体和个体的需要。（图1-6）

7. 共享空间：是为了突出展示活动主题，适应展示活动中人员流动、休息需求而设立的一种公共空间。共享空间用别出心裁的手法将单层或多层空间内部打扮得光怪陆离、五彩缤纷，同时融合各种空间形态，形成一种多样的、变化的、动态的空间类型。（图1-7）

图1-6 重置空间

图1-7 共享空间

图1-8 交错空间

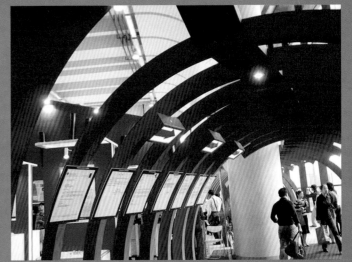

图1-9 灰空间

8.交错空间：由两个或多个空间相互穿插、叠合所形成的空间称为交错空间或穿插空间。交错空间静中有动，气氛活跃，富有动感，便于组织和疏散人流。（图1-8）

9.灰空间：又称模糊空间，它的界面模棱两可，具有多种功能和含义。灰空间充满复杂性、矛盾性和不确定性，意境含蓄而耐人寻味。灰空间多用于展示空间的过渡和延伸，可结合具体的展示内容与人的感受灵活运用。（图1-9）

三、展示空间的划分形式及方法

不管是室内展示空间还是室外展示空间，一般都是由地面、顶面及四壁六个界面构成的，但这六个界面不一定同时存在。展示空间的划分不一定全是实体的划分，也可以是虚体或象征性的划分。划分空间既要根据展品的特性、空间的艺术特点和参观者的心理要求，同时也要搞清楚不同展品的空间布局以及不同的展出单位之间的空间关系，并以此为依据去配置空间，划分场地。构成展示空间界面的实体要素主要有展柱、展板、顶棚、展墙、展柜、地台等，对这些要素要进行有计划、有创新的分组编排，以划分出一个统一而多变的空间形态。在划分展示空间的同

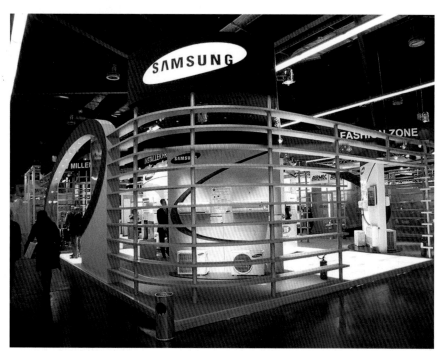

图1-10 展示空间的围合划分

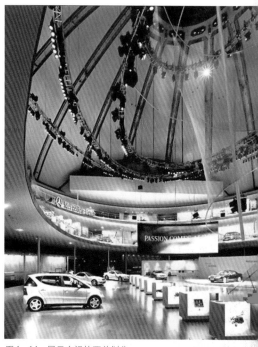

图1-11 展示空间的覆盖划分

图1-12 展示空间的凸出划分

图1-13 展示空间的肌理划分

时，一定要考虑参观路线的科学安排。展示空间的划分形式主要有以下几种：

1.围合划分：用实体或虚体以"围"的方式划分空间。（图1-10）

2.覆盖划分：以顶部覆盖的形式划分空间。覆盖划分的空间界定性较弱，覆盖物的大小和高度是影响划分强度的两个因素。（图1-11）

3.凸出划分：以凸起的形式与周围的空间形成落差，从而划分空间。凸出划分的空间是"显露"的，它的空间限定强度随凸起物的增高而增强。（图1-12）

4.凹入划分：划分方式与凸出划分相反。凹入划分的空间是隐蔽的，带有私密性，给人一种安全感。

5.肌理划分：主要依靠地面材料和色彩的不同来划分空间。肌理划分完全是意象性的，要靠人的心理来识读，划分强度相对较弱。（图1-13）

基于以上的划分形式，展示空间划分的具体方法主要有建筑结构划分、隔断划分、材质划分、色彩划分、地面落差划分、家具划分、水体绿化划分、照明划分以及陈设装饰划分等。一般来说，一个展示空间中同时会出现多种空间划分形式，这主要取决于展示的内容、参观者的心理感受以及整个展示环境的艺术氛围等因素。

作　　业：选择一个展示主题，进行展示空间的设计练习。

作业要求：在设计展示空间的时候注意空间划分的合理性、实用性，尺寸不限。

第二节 展示色彩设计

■ 教学内容：色彩的基础知识、色彩的生理和心理作用以及展示色彩的设计原则。

■ 教学目的：在掌握了色彩设计相关知识的基础上，学会正确使用色彩来突出展示设计主题，营造展示氛围。

色彩作为一种最富表情和感染力的传达语言，在展示设计中扮演着重要的角色。恰到好处地运用色彩，不仅能够美化展示空间，突出展示设计的主题，更能够赋予空间和展品以情感。（图1-14）

一、色彩的基础知识

1.色彩的概念

色彩是光刺激眼睛后，再传到大脑视觉中枢产生的感觉。不同波长的光刺激人眼后会带给人以不同的视觉反应，如700毫微米左右的光刺激人眼后产生红色觉，

图1-14 展示设计中色彩的应用

470毫微米左右的光刺激人眼后产生蓝色觉等。

2.色彩的三要素

色彩的三要素是构成色彩的三个根本条件，也称色彩的三属性。它们分别是色相、明度、饱和度。

色相：色相是指色彩本来的相貌。色相是由射入人眼的光谱成分确定的。不同波长的光使人眼产生不同的色觉，它们共同构成了色彩体系中最基本的色相。

明度：明度是指色彩的深浅和明暗程度。同一种色相具有不同的明度等级，各种色相的明度处于白色和黑色之间。光照的强弱、投射角度等也会对色彩的明度产生影响。

纯度：纯度是指色彩的鲜艳程度。从光学的角度来说，纯度指的是波长的单纯程度和眼睛对不同波长的感受程度。

二、色彩的心理与生理作用

色彩心理是客观世界的主观反映。不同波长的光作用于人的视觉器官而产生色感时，必然导致人产生某种带有情感的心理活动。人们在面对某种色彩时，往往会根据与之相关联的经验而衍生出各种心理活动，产生色彩的联想。当某种色彩的联想具有普遍的共同性，并经过历史文化的传承而形成特定的观念，达到约定俗成的共识时，这种色彩就具备了象征的意义。

色彩的生理效应来自色彩的物理光对人的生理环境产生的直接影响。例如，公众处在红色场景中，脉搏会加快，情绪会比较兴奋；而处在蓝色场景中，脉搏会减缓，情绪也会比较沉静。

当人的大脑皮层对外界刺激物的分析、综合发生困难时就会产生错觉；当当前知觉与过去经验发生矛盾，或者是思维推理出现错误时就会引起幻觉。色彩所带给人的不同感受，正是由于视觉经验的积累和对色彩产生联想作用的结果，也是色彩对人的心理和生理产生作用的结果。

图1-15　色彩的冷暖感

1.色彩的冷暖感

色彩的冷暖感与明度和纯度有关。高明度的色彩一般有冷感，低明度的色彩一般有暖感；高纯度的色彩一般有暖感，低纯度的色彩一般有冷感。无彩色系中白色有冷感，黑色有暖感，灰色属于中性色。（图1—15）

2.色彩的空间感

色彩的空间感与色的明度、纯度、面积的大小等有关。不同的色彩给我们的空间距离感不同。从明度上看，明度高的红色和黄色向我们靠近，有突出、前进的感觉，明度低的蓝色和紫色离开我们而远去，给人以一种隐蔽、后退的感觉；从纯度上看，纯度高的色彩有前进感，纯度低的色彩有后退感；从色彩的面积来看，面积大而且完整的形有前进感，面积小而且分散的形有后退感。（图1—16）

3.色彩的膨胀和收缩感

色彩的膨胀与收缩感与色相、明度、纯度有关。从色相上看，长波长的红、橙、黄等色彩具有膨胀感，短波长的蓝、紫等色彩具有收缩感；从纯度上看，高纯度的色彩具有膨胀感，低纯度的色彩具有收缩感；从明度上看，高明度的色彩具有膨胀感，低明度的色彩具有收缩感。（图1—17）

4.色彩的进退感

图1—16　色彩的空间感

色彩的进退感产生的原因是各色色光的波长不同，而晶状体的调节能力又有限，所以各色在视网膜上成像位置也不同。长波长的色在视觉上比实际距离感觉近，称前进色；短波长的色在视觉上比实际距离感觉远，称后退色。色彩的进退感与色相、纯度、明度有关。从色相上来看，长波长的红、橙、黄等色彩具有前进感，短波长的蓝、紫等色彩具有后退感（有彩色具有前进感，无彩色具有后退感）；

图1-17　色彩的膨胀和收缩感

从纯度上看，高纯度的色彩具有前进感，低纯度的色彩具有后退感；从明度上看，高明度的色彩清晰、明快，具有前进感，低明度的色彩模糊、暗淡，具有后退感。色彩的进退感在展示设计中有着广泛的应用。(图1-18)

5.色彩的兴奋与沉静感

不同的色彩被感知后，会让人产生不同的情绪。凡是让人感到兴奋、鼓舞的色称为兴奋色，如一些高明度、高纯度的或者属于暖色系的颜色；凡是让人感到伤感、消沉的色称为沉静色，如一些低明度、低纯度或者属于冷色系的颜色；绿和紫等既不会给人兴奋感也不会给人沉静感，属于中性色。(图1-19)

6.色彩的华丽与朴素感

色彩的华丽与朴素感与色相、纯度、明度等有关。纯度高、明度高、彩度高的色彩具有华丽感，而明度低、纯度低、彩度低的色彩具有朴素感。色彩进行组合时，对比强烈的配色具有华丽感，反之则显得朴素。(图1-20)

7.色彩的明快与忧郁感

色彩的明快与忧郁感与明度、纯度有关，明度高而鲜艳的色彩具有明快感，深暗而混浊的色彩具有忧郁感；低明基调的配色易产生忧郁感，高明基调的配色易产生明快感；强对比色调具有明快感，弱对比色调具有忧郁感。(图1-21)

8.色彩的味觉感

色彩搭配丰富的食物之所以会引起人的食欲，是因为色彩具有味觉感。一般来说，白色、黄色、橙红色具有甜味，咖啡色、褐色具有涩味，黑色、蓝紫色具有苦味，青色、蓝色具有咸味，红色具有辣味。(图1-22)

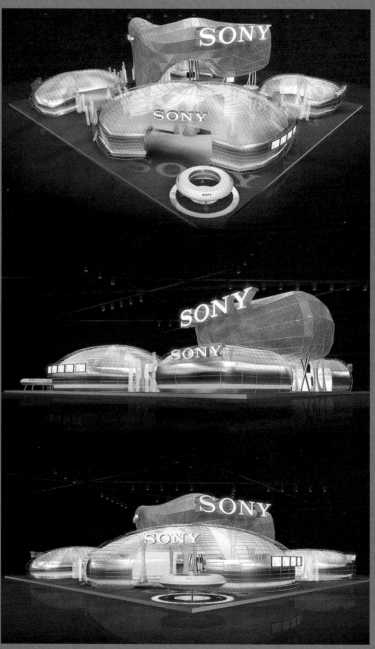

图1-18 色彩的前进与后退感

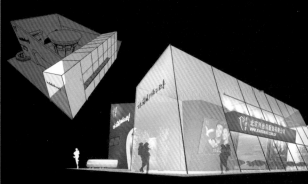

图1-19 色彩的兴奋与沉静感

图1-20　色彩的华丽与朴素感

图1-21　色彩的明快与忧郁感

图1-22　色彩的味觉感

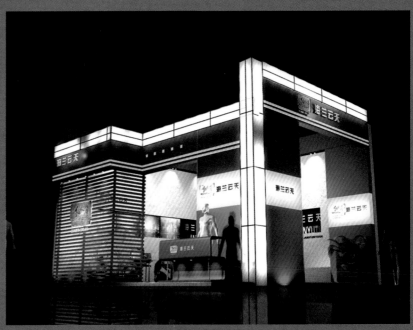

图1-23　色彩的季节感

9.色彩的季节感

在展示设计中，如果想表达春、夏、秋、冬四季的主题，可以通过强化主色调来实现。例如，春天让人联想到一片生机勃勃的景象，阳光明媚，植物发芽、开花，因此春天的主色调是黄绿色；夏天的阳光格外灿烂，由于光线与阴影的对比强烈，使得色彩多呈现出高彩度的色相对比，并以大红、深绿、艳蓝、青紫等为主要色调；秋天是收获的季节，空气清澈透明，色彩多为橘色、咖啡色、梨色等各种果实的颜色，树木也从绿色变为红、橙、黄和低彩度的棕褐色；冬天的天空灰蒙蒙的，略带蓝色和灰色的色彩是冬季的主要色调。（图1-23）

不同色彩的心理与生理作用如下表所示：

色彩	心理作用	生理作用
红	危险　温暖　喜悦　勇敢　热烈	既能刺激神经系统，让人兴奋；也能压抑情绪，使人感到疲劳，产生焦虑。
橙	明亮　华美　可爱	激发活力，诱发食欲，利于恢复和保持健康。
黄	高贵　光明　辉煌　希望	刺激神经和消化系统，加强逻辑思维。
绿	和平　希望　平静　智慧　安详	助消化，促进身体平衡，镇静作用。
蓝	寒冷　凄凉　冷静　辽阔　忧郁	降低脉率，调整体内平衡，消除紧张。
紫	华贵　娴静　优雅　忧伤　神秘	减轻压力，对运动神经、淋巴系统和心脏系统有压抑作用，维持体内钾平衡。

图1-24 儿童产品展示场所

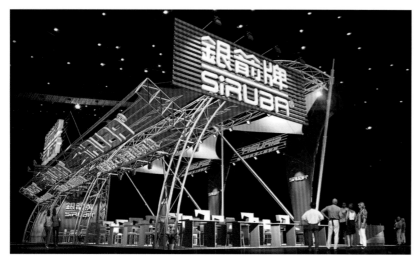

图1-25 展示色彩设计

三、 展示色彩的设计原则

1.展示空间的环境、道具、色彩、展品、装饰、照明等要统一起来考虑。一般来说，各展厅应有一个统一的色彩基调，色彩数目通常应控制在3种以下，从而避免产生杂乱无序的色感，影响传达效果。

2.所有的色彩设计都是为了突出展品。在展示设计的主题内容确定以后，要根据各分展区的展品性质、展览目的、目标对象来进行相应的色彩设计，形成区域化个性。

3.注重倾向色、情调色和个性色的塑造。例如，儿童产品及餐饮产品的展示场所，虽然都倾向于令人兴奋的暖色系，但是在氛围的塑造上二者应有所差别，前者重想象力与情趣，后者重清洁与温馨。(图1-24)

4.除了注重色彩的色相、明度和纯度关系之外，还要考虑色彩的面积大小、视错觉以及视觉残像等问题。(图1-25)

5.不同功能区域的色彩氛围应该有所区分。例如，展示区应采用明亮、热烈的色调，而休憩区、洽谈区则应以中性色或冷色调为主。

6.不同民族、不同国家对于色彩的好恶各不相同，在进行展示色彩设计时对此应有充分的考虑。

作　　业：选择一个展示主题，进行展示色彩的设计练习。

作业要求：设计思路要明确，色彩主题要鲜明，设计手法不限。

第三节　展示照明设计

- 教学内容：展示照明设计的原则、展示照明设计的形式。
- 教学目的：掌握展示照明设计的特性，学会根据展示环境的不同要求来选择合适的照明方式。

光可以创造出不同的环境气氛，不同种类、不同照度和不同位置的光有着完全不同的表情。在展示设计中，光是烘托环境气氛的重要因素。在展示空间中，照明设计可以使原本简单的造型变得更加丰富。光能够表现出空间构成体的不同特性，改变材料的视觉质感，使它产生软硬、轻重、冷暖等变化。光与影的配合更能够创造出不同的情调，给展示空间带来特别的意境。（图1-26、图1-27）

一、展示照明设计的原则

1.展示照明设计的基本原则

①展品陈列区的照度必须比观众所在区域的照度要高，这样形成对比，以突出展示区域的内容。

②光源尽量不要裸露，灯具的角度要合适，避免出现眩光。

③根据展品选择适当的光源和光色，不能改变展品的固有色。

照明灯具在使用过程中要注意安全，尤其要注意防火、防爆、防触电。

2.展示照明设计的设计原则

①加强立体感，突出艺术效果：展品的魅力在很大程度上是来自于对展品立体感的塑造，而展品的立体感又是由展品两侧的明暗差度所决定的。因此，在进行展示照明设计时，展品两侧的照度应该有所差别，但差距不能过大，一般控制在1：3—1：5之间。如果想产生强烈的立体感，也可以通过调整聚光灯的照射角度来实现，当照射角度为35°时，展品通常会形成最佳的立

图1-26　商业展示中照明灯光的应用

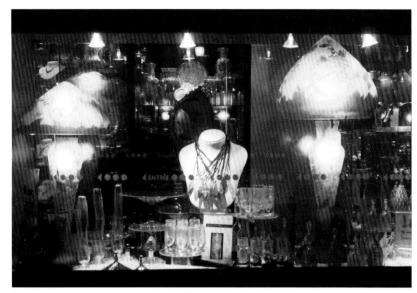

图1-27　橱窗展示中照明灯光的应用

图1-28　展示照明中立体效果的体现

体效果。(图1-28)

②体现质感,展现主题:选择正确的光源,并在投光角度、距离及辅助光源上进行合理调配,就可以使展品的光亮度、色泽饱和度、阴影效果达到最佳。通常情况下,具有日光色调的灯光最能够真实地体现出展品的质地。(图1-29)

③营造氛围,变化中和谐统一:在展示设计过程中,有时为了活跃气氛,也可以通过霓虹灯以及一些新的感光材料来营造特殊的艺术效果。但我们在做这样的照明设计时,一定要注意把握整体的统一,切不可太花太乱,以免破坏展示空间原本的效果。(图1-30)

二、展示照明的形式

根据灯具的布局方式,我们可以把展示设计中的照明分为整体照明、局部照明、气氛照明等若干种不同的形式,每种照明形式都具有各自的功能与特点。

1.整体照明

即整个展览或展示场地的空间照明。整体照明通常采用泛光照明或间接照明的方式,也可以根据场地的具体情况,采用自然光作整体照明的光源,同时在重点展区用灯光作重点照明。

2.局部照明

局部照明又称重点照明。与整体照明相比,局部照明具有更明确的目的:根据展示设计的需要,最大限度地突出展品,完整地呈现展品的形象。展柜照明、版面照明及展台照明是局部照明的三种主要方式。

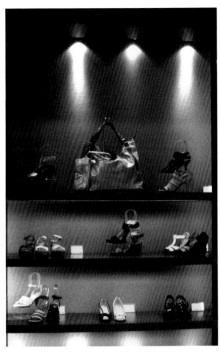
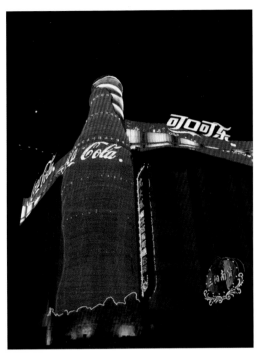

图1-29 展示照明中对展示物质感的体现　　图1-30 户外展示中照明灯光的应用

①展柜照明：封闭式的展柜通常用来陈列比较贵重或是容易损坏的、想重点突出的展品。展柜照明一般采用顶部照明的方式，光源设在展柜的顶部，光源和展品之间用玻璃隔开（图1-31、图1-32）。也有一些低矮型的展柜会采用底部透光或是小射灯来进行照明，以突出展品的质感与颜色，但这样的照明方式如果使用不当，常常会因为展柜玻璃的反射而引起眩光。（图1-33、图1-34）

②版面照明：墙体和展板及绘画作品等的照明，多为垂直表面的照明，这类照明大多采用直接照明方式。版面照明通常是在展区上方安装射灯，并通过天花上的滑轨来调节射灯的位置和角度（一般在30°左右），以保证照明范围适当。（图1-35、图1-36）

③展台照明：展台照明更强调展品的立体效果，一般是采用射灯、聚光灯等进行照明。展台照明的灯光不宜太平均，在方向上也要有所侧重，最好是以侧逆光来强化展品的阴影，突出立体感。（图1-37）

3.气氛照明

这类照明并非直接显示展品，而是用照明的手法渲染环境气氛，创造特定的情调。一般情况下，可以通过精心的设计，运用泛光灯、激光发生器和霓虹灯等来营

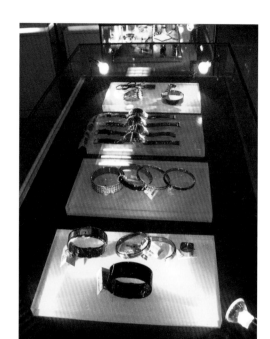

图1-31 展柜照明

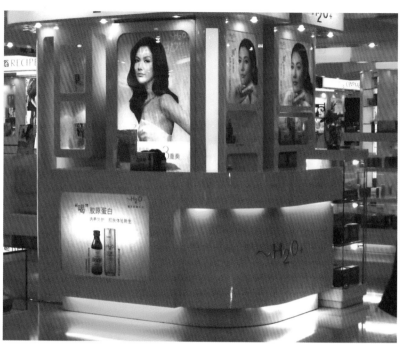

图1-32 展柜照明

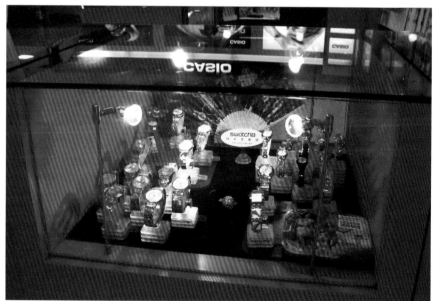

图1-33 展柜照明

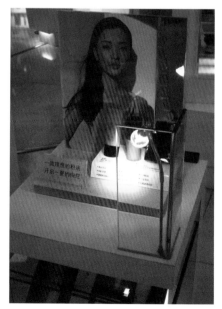

图1-34 展柜照明

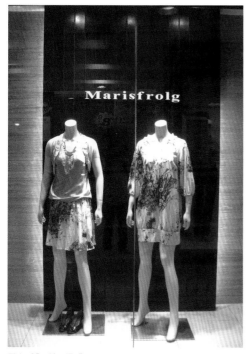

图1-35 版面照明

图1-36 版面照明

造展示空间内别致的艺术气氛。

三、有关照明的参考标准

　　展示照明一般是以人工照明为主，以自然光为辅，具体的照度需要根据不同的
展品进行设计。一般情况下，展品表面照度在200
—2000Lx 之间，展品表面照度与展厅一般照度之比
不小于3：1，展厅一般照度与展示环境照度之比不
小于2：1。

　　作　　　业：运用展示照明设计的相关知识设计
两个给人不同感受的展示空间。

　　作业要求：灵活运用所学知识，合理选择灯具
以及照明方式，设计手法不限。

图1-37 展台照明

第四节 展示道具设计

■ 教学内容：展示道具的种类、常用展示道具的特性。

■ 教学目的：掌握展示道具设计的常用方法，学会根据不同的展示环境来选择合适的道具和辅助设施。

展示道具是承载展示内容的装置和设备。作为展品和展示信息的主要承载物，展示道具通常是以实体的形式出现。它不仅能够决定展示设计的特点和风格，同时也是构成展示设计整体效果的重要因素。（图1-38 至图1-40）

一、展示道具的分类

展示道具若按使用价值分，可分为临时性道具与永久性道具；若按结构分，可分为整体固定式道具与拆装式道具；若按用途分，可分为展架、展台、展板、展柜以及辅助设施等。

1. 展架

展架是是空间造型的骨骼结构，也是分割展示空间的重要手段。若按使用价值

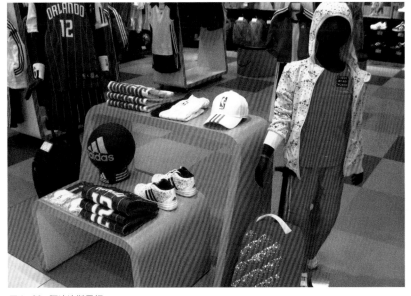

图1-38 阿迪达斯展柜

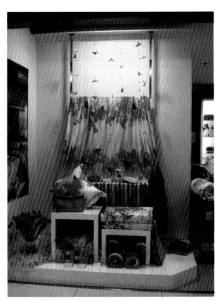

图1-39 家居产品展柜

图1-40 手法独特的展示设计　　　　　　图1-41 展架的应用　　　　　　　　图1-42 展架的应用

分，展架可分为临时性展架和永久性展架；若按结构分，展架可分为拆装式展架和固定式展架。拆装式展架大都是由管件与连接件相配合组成，在现代展示活动中应用最为广泛。它不仅能方便随意地搭构组合成屏风、展墙、格架、摊位，而且也能构成展台、展柜以及各种立体的空间造型。

　　展架的设计或选用一般要遵循重量轻、刚度强、拆装方便灵活等原则。此外，展架构件的公差配合精度要求高，管件规格的变化也需要按一定的模数进行。（图1-41 至图1-44）

图1-43 展架的应用　　　　　　　　　　　　　图1-44 展架的应用

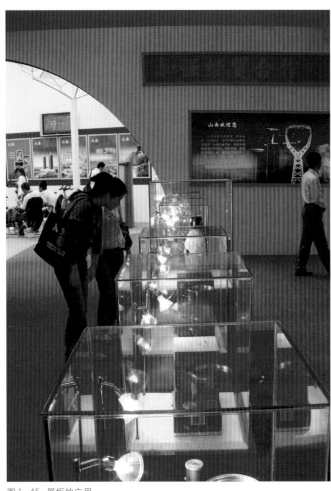

图1-45　展柜的应用

图1-46　展柜的应用

2. 展柜

展柜是保护和突出重要展品的道具，其特点是具有封闭性，能够在保护展品的同时不影响展品的视觉观赏性。按照展示方式的不同，展柜可划分为立柜式展柜（靠墙陈设）、中心立柜式展柜（居中陈设）、橱窗式展柜；按照结构形式的不同，展柜可以分为装配型展柜和特殊展柜。装配型展柜利用标准的连接件进行搭建，形式单一，但经济实用；特殊展柜则要根据不同展品的展示需求而专门进行设计。（图1-45、图1-46）

3. 展板

展板是一种较为常见的展示道具，其主要作用是展示图文信息和分隔展示空间。展板一般可以划分为与相关道具匹配的标准化展板和按具体要求专门设计制作

的特殊展板两大类型。

　　展板的设计和制作既要遵循标准化、规范化的原则，同时也要考虑材料和纸张的尺寸，以降低成本，方便布展、运输和贮存。用作隔墙的展板称为展墙，其尺寸应该大些，特别是在大的展示空间中，展墙既可作为限定空间的墙体形式，同时也可以在立面上承载展品和平面信息。而作为展架上的镶板，直立在地上的展板以及吊挂在墙体上的展板，尺寸都不宜过大，常用的规格有60×90cm、60×180cm、90×180cm、120×240cm、240×240cm等几种。除了展板的尺寸以外，

图1-47　展板的应用

在实际的设计制作过程中，还要充分考虑展板的强度以及平整度等。（图1-47）

　　4. 展台

　　展台是承托实物展品模型、沙盘和其他装饰物的道具，是突出展品的重要设施之一。它使展品与地面隔离，除了具有保护、衬托作用外，还能够丰富展品的空间层次，达到引人注目的效果。一般情况下，大型的展品应该采用相对较低的展台，小型的展品应该采用相对较高的展台。对于特定环境下的特定展品，则需要根据具体情况进行设计。

　　展台按照展品陈列方式的不同，可分为静态展台和动态展台两大类。现代展示设计的重要特征之一就在于能在静态的展示过程中去追求一种动态的表现，动与静的结合使展示的过程变得生动活泼。动态展台内装有传动装置，可以使展台具有旋转、摇摆和升降等功能。此类展台的设计既要考虑到展品造型的视觉效果，又要考虑到内部的隐蔽工程，通常较为复杂，一般要根据具体的展品来进行设计制作。（图1-48、图1-49）

　　5. 辅助设施

　　在展示空间中，根据不同的展品需要，还会使用到一些辅助设施，如围护展品的栏杆、引导观众的标牌路标以及分散人流的屏风等。

　　①栏杆：主要包括整体固定式和拆装移动式两种。移动式栏杆具有灵活机动的

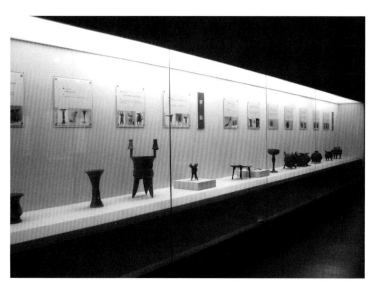

图1-48 展台的应用

图1-49 展台的应用

特点，被广泛采用，而固定式栏杆则多用于博物馆等处的永久性展示设计中。

②标牌路标：主要用来告知参观者相关的展品路径、信息等，高度一般在30—170cm之间。标牌路标底座的构造形式多样，构成原理与栏杆的立柱类似。

③屏风：按其结构可分为座屏、联屏和插屏等，高度一般为250—300cm。联屏是由若干单片连接而成，具体宽度可根据需要而定。

二、展示道具设计中应注意的问题

1.展示道具的尺度，除了要符合人体工程学的各项要求外，还要结合展品的规格、展示空间的大小等来进行综合考虑；

2.展示道具的设计，要尽量以标准化设计为主，特殊设计为辅；

3.展示道具的造型、色调、材质与肌理等，要与展示环境的风格、尺度、陈列性质和展品特征等相统一；

4.选择道具时，应该考虑采用那些具有多种功能和用途的系列化道具，少用特殊规格的道具，以便布展和节约开支；

5.充分考虑材料的环保性、设计的个性化以及产品的性价比等问题，力争获得最佳的设计效果。

作　　业：选择一个合适的展示空间进行展示道具的设计练习。

作业要求：每人至少完成一个系列的展示道具设计，并要保证展示道具的承载及展示功能，设计手法不限。

第五节　展示材料的特性与选择

■ 教学内容：展示设计的基本材料及其特性。
■ 教学目的：了解展示材料的种类，掌握常用展示材料的特性，学会在展示设计
　　　　　　的实践中进行合理运用。

　　展示材料一般是根据展示的场所、展示的时间、展示的性质、展示的内容来选用。展览会、交易会、发布会等短期展示，就应选用结构简单、容易拼装、易出效果的材料；购物中心、超级市场、专卖店等展示场所选用的材料基本与装修、建筑材料类同。（图1-50、图1-51）

　　展示设计的基本材料通常包括以下几类：

1. 木材

　　木材资源丰富，纹理优美，同时具有重量轻、强度高、有弹性和韧性、易于加工、绝缘性能佳等优点，深得人们的喜爱。以木材为主要材料进行展示设计，更容易创造出温馨自然的氛围，更能够增加展示空间的亲和力。（图1-52至图1-55）

图1-50　展示材料的运用

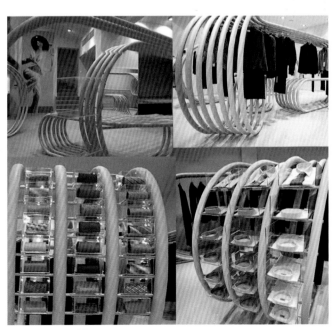

图1-51　展示材料的运用

图1-52 展示材料（胡桃木）　　图1-53 展示材料（胡桃木）　　图1-54 展示材料（胡桃木）　　图1-55 展示材料（胡桃木）

2.金属

常见的金属材料有铁、钢、铝、铜等，它们不仅丰富了现代设计的表现手段，也体现了一定的工业生产力度。金属材料具有加工方便、不易变形、硬度高、耐腐蚀、防火性能好、便于运输和装卸等特点，因而深受当代设计者的喜爱。以金属为主要材料的展示设计通常更具现代感。（图1-56、图1-57）

3.玻璃

玻璃是现代展示设计中的常用材料，它种类繁多，除了的最普通的平板玻璃之外，还有磨砂玻璃、彩色玻璃、彩绘玻璃、镀膜反光玻璃、中空玻璃、夹层玻璃和钢化玻璃等。玻璃具有透明的性质，因而在和灯光结合运用时更能够产生梦幻的效果。除了做面饰之外，玻璃也可以作为隔断使用。

4.石材

石材分天然石材和人造石材两大类，天然石材直接来自自然界，而人造石材则是以碎石渣为主要原料的板块材料的总称。石材质地细密坚实，色泽美丽自然，运用于展示设计中不仅能产生特殊的自然效果，同时还能给人以强烈的力量感。（图1-58至图1-61）

图1-56 展示材料（花纹钢板）　　　　　　图1-57 展示材料（花纹钢板）

图1-58 展示材料（大理石）　　图1-59 展示材料（花岗岩）　　图1-60 展示材料（人造石）　　图1-61 展示材料（透光石）

5.布料

布料多用于展示设计软装潢中，包括化纤地毯、无纺壁布、亚麻布、帆布、尼龙布、彩色胶布、法兰绒等。大量运用布料来对墙面、隔断以及背景进行处理，同样可以形成良好的商业空间和展示风格。（图1-62、图1-63）

6.塑料

经过特殊工艺处理的塑料具有隔热、抗腐蚀、绝缘、重量轻、不易破碎、抗紫外线等特性。塑料多用于商业展示的道具设计，不仅具有轻盈、简洁的效果，同时还具有强烈的时代感。

7.纸类

纸质材料有许多种类，不仅我们的日常生活中不可或缺，在商业展示设计中也相当重要的。例如，在进行餐厅、酒吧或咖啡馆等商业空间的展示设计时，人们常常会用墙纸来塑造特殊气氛。（图1-64、图1-65）。

8.皮革

皮革在商业展示设计中也是一种常用的材料，多用于面饰处理，可以使展示道具产生高级而豪华的质感，其丰富的颜色可以使整个展示空间显得完美而协调。

图1-62 展示材料（墙布）　　图1-63 展示材料（墙布）

图1-64　展示材料（墙纸）　　　　　　　　图1-65　展示材料（墙纸）

9. 涂料和油漆

涂料和油漆多用于墙面和商业展示道具的表面处理，涂于物体表面后能黏结并形成完整而坚韧的保护膜，有较强的保色性和附着性。

10. 其他板材

石膏板以熟石膏为主要原料，掺入适量添加剂与纤维制成，具有质轻、绝热、吸声、不燃、强度高、可锯可钉等优点，多用于吊顶或隔墙；矿棉板具有和石膏板相同的优点，常与轻钢龙骨或铝龙骨配套使用，做室内的吊顶。

作　　　　业：收集相关材料，制作一个简单的短期展示模型。

作业要求：内容自定，形式不限，要充分考虑所选材料的特性及其最终的展示效果。

第二章　展示设计的设计专题

第一节　商业展示设计

- ■ 教学内容：商业展示设计的概念、特点、分类以及设计要素。
- ■ 教学目的：了解商业展示的发展过程，把握商业展示的发展趋势，熟练掌握商业展示的设计方法，特别是橱窗展示的设计方法。

一、商业展示概述

以商业为主要目的的展示，我们把它称为商业展示。作为一种经济产业以及城市的社会生活方式和文化现象，商业展示日显其重要性。它是人们进行信息交换、商品购销、情感交流、文化娱乐等一系列活动的重要平台。（图2－1）

1.商业展示的发展及趋势

自从人类社会产生了商品交换，便出现了商业展示空间。从古老的货品集市到今天的大众资讯传播，商业展示行为贯穿于人类发展的各个阶段。可以说，从诞生的那一天开始，商业展示就在不断地吸纳新的传播和表现手段以充实其内涵。

现代商业空间的发展模式和功能目前正不断向多元化、多层次方向发展。一方面，购物形态更加多样化：近现代商业模式的细分使业态发生了根本的变化，综合性百货公司、专卖店、超级市场、连锁便利店、邮购、网上购物等纷纷出现，而巨

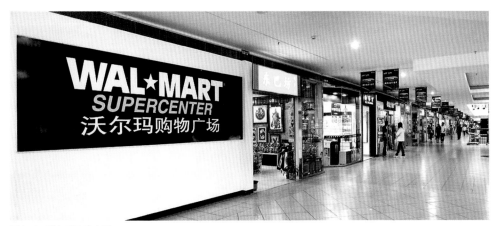

图2－1　沃尔玛购物广场

图2-2 "迈购"服装购物广场

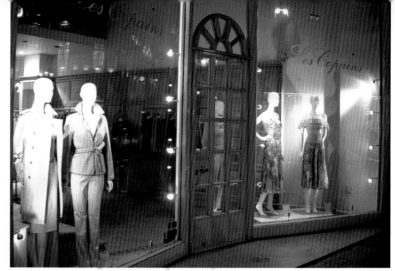

图2-3 某品牌女装的橱窗设计

图2-4 某购物广场设计

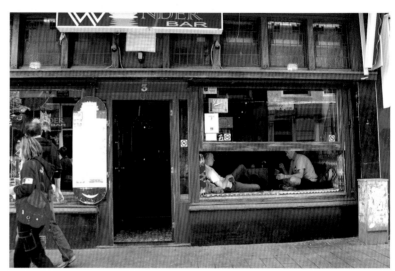

图2-5 某酒吧的店面设计

大型百货店的商品分层销售则是近几年发展起来的流行趋势，它在同一空间中陈列不同品牌的商品，随季节的变化而变换商品内容和空间环境，在展示陈列上追求整体空间的协调和变化，甚至是强调整体通透概念的橱窗形式（图2-2至图2-5）。另一方面，购物内涵更加丰富：已不局限于单一的服务和展示，而是体现出休闲性、文化性、人性化和娱乐性的综合消费趋势，使消费者在可观、可游、可触摸的舒适环境下心甘情愿地接受商品信息，并最终轻松愉快地购物。（图2-6、图2-7）

2. 商业展示的概念及特征

城市让生活更美好，现代城市文化在日益成熟的商业行为中更显繁荣。随着生活水平的日益提高，"逛街"和"购物"作为日常生活中不可或缺的休闲活动，已成为消费者的一种享受，而构成这一享受过程的商业环境也就必然会成为设计师在进行商铺设计时考虑的重点。商业展示设计在这样的生活方式中扮演着极为重要的

角色。

商业展示设计所创造的环境是构成城市景观的主要因素，五光十色、鳞次栉比的商场、超市、专卖店、饭店、商务休闲酒吧、迪厅、美容美发厅等，是实现商品交换、满足人类消费需求的前沿阵地，它们通过形、色、声、光等的配合而形成适应人类感官机能的愉悦空间（图2-8、图2-9）。商铺的成败依托于很多方面，诸如地理位置、人群取向、商品质量、服务形式等，但其中商业环境的好坏更是会直接影响到购物者的情绪。（图2-10、图2-11）

在千变万化的设计风格中，成功的商业展示设计往往是"以人为本"，即在设计中将人的利益和需求作为考虑一切问题的最基本的出发点，在营造优质环境氛围的同时激发顾客的购物欲望。

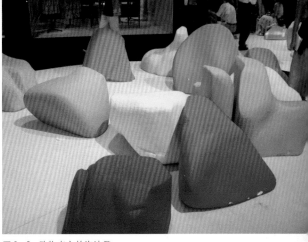

图2-6 购物中心的泡沫凳

图2-7 专卖店里的坐具

二、商业展示的分类

商业展示空间种类繁多，根据商业店铺形式的发展和总体趋势，大致可分为三大类：购物中心、超市和专卖店。

1. 购物中心

购物中心，英文叫Shopping Center，美国称之为Mall。从功能上看，它是一种集购物、餐饮、住宿、休闲、娱乐和观光旅游为一体的"一站式"消费场所，是商业零售业的一种复合型设施。在美国，Mall已占全国零售额的50%以上。

现在，由于城市人口正以较快的增长率向城郊迁移，购物中心也随之向城郊延伸。通常情况下，购物中心会在高速公路的周边选址。

一个真正意义上的购物中心大体包括主力百货店、大型超市、专卖店、美食街、快餐店、高档餐厅、电影院、影视精品廊、滑冰场、茶馆、酒吧、游泳馆、主题公园等。由于地处城郊，顾客购物通常是驱车前往，所以足够面积的停车场也是必不可少的。此外，为了方便顾客，一般还应有配套的银行、邮局以及免费的大巴接送等。购物中心与百货商场最大的区别就是：购物中心经营的是业态，是各种各样的商店，而百货商场经营的是各种各样的品牌。一个完整意义上的购物中心必须拥有多种不同业态的主力店。

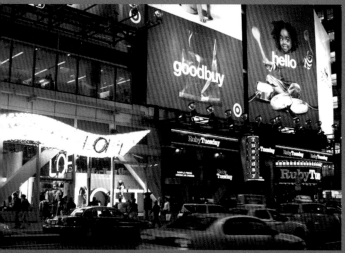

图 2-8 纽约街景

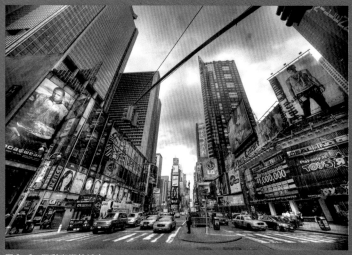

图 2-9 五彩斑斓的城市

图 2-10 街边的咖啡馆

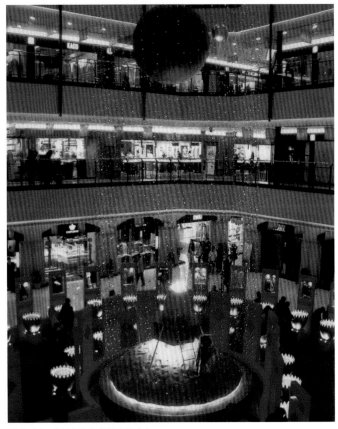

图2-11 纽约街景

图2-12 节日气氛浓郁的购物中心

购物场所大而全，商品服务全而专，这是购物中心的规模优势所在。如今，市民进入购物中心，所有的购物计划都能在这里"搞定"，而购物中心提供的休息、娱乐等场所也能够有效消除消费者购物后的劳累。（图2-12）

根据购物中心的室内特征，我们一般把它分为开放式空间和封闭式空间。开放式的售货空间通常设置在商场的入口、大厅等处，一般以销售化妆品、鞋帽等常规货品为主；封闭式的售货空间通常是以独立单元的形式出现，每个单元的面积也往往差不多大，我们习惯称之为店中店。

2. 超级市场

超级市场一词来源于英文Supermarket，简称超市。超市最显著的特点有两个：封闭式开架自选售货和集中收款。

超级市场始于上世纪70年代的美国，并很快风靡世界。作为以经营食品、家庭日用品为主的大型综合性零售商场，超级市场是许多国家特别是经济发达国家主

图2-13 生活用品自选商店

图2-14 食品保鲜自选店

要的商业零售组织形式。它运用计算机进行管理，大大降低了商业成本。它将柜台式售货发展成为开架自选，让顾客购物更随心所欲，因而也被称为自选商店。超级市场对商业空间的功能区分更加条理化、科学化：通过在出口处集中设置收款台，无形中增大了货场的面积；除了前场的售货空间以外，后场的加工设施也占据着相当重要的空间；外围各具特色的店铺增加了超市的游乐性，使得公众更乐于光顾。

与大规模的商业经营有所不同，灵活方便的小规模超市正源源不断地渗入到居住小区和各类生活区（饭店、度假村等）。这种简易的超级市场通常是以生活用品自选商店和食品保鲜自选店等形式出现，给人们的生活起居带来了极大的方便。（图2-13、图2-14）

3.专卖店

专卖店的经营通常以一个统一品牌的系列产品为主，为的是给消费者留下深刻的印象，创造更高的销售额。专卖店种类繁多，大致可分为珠宝首饰店、时装店、电器专卖店和日用品专卖店等。

三、商业展示设计要素分析

1.动线设计

人在室内室外移动的点，连起来就成为动线。如何让进到空间的人在移动时感到舒服，没有障碍物，不易迷路，是一门很大的学问。如果把百货商场比作一个人的话，那么动线就好像人身体内的血管一样重要，无论上、下、左、右都必须保持通畅，不能有任何阻塞的地方。如果没有善加规划，会造成拥挤等不良状况。（图2-15）

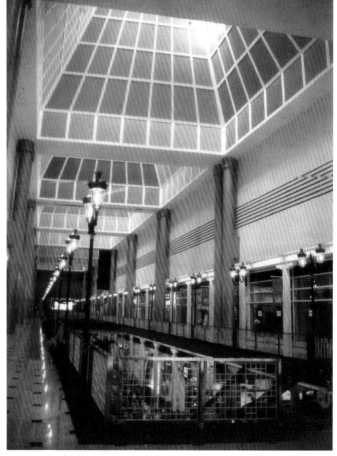

此外，超市与百货公司的动线设计有时会特别强调迂回，以便消费者能有机会看到各个销售点。由此可知，并非每个空间中的动线设计都是以人移动的方便、快速为主要目的。

图2-15　某购物中心的购物通道

2．中庭设计

中庭通常是指位于建筑内部的"室外空间"，是一种与外部空间既隔离又融合的建筑形式，或者说是建筑内部环境分享外部自然环境的一种方式。作为缓冲空间，中庭最大的作用是有效地解决了建筑空间的内部采光问题。

中庭设计的构成元素通常包括自动扶梯、观光电梯、绿化小品以及营造特定气氛的要素等。商业中庭由于其良好的空间品质和突出的公共性而受到了人们的广泛欢迎，成为人们最容易和最乐意享用的公共空间。（图2-16至图2-18）

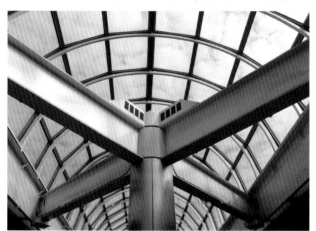

图2-16　某购物中心的中庭设计

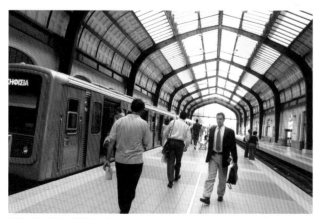

图2-17　雅典大都市车站

图2-18　某购物中心的中庭及环廊

图2-19 某工艺礼品店的店面设计

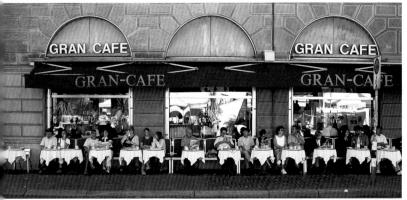

图2-20 店面设计

图2-21 店面设计

3.店面与橱窗设计

店面与橱窗是商业环境中最凝练、最具表现力的"诗化空间",其主要目标是吸引各种类型的过往顾客。店面与橱窗设计应该新颖别致,具有独特风格和强烈的视觉冲击力。

店面设计作为商业设计的一个组成部分,同时也是城市环境的一种形式。它不仅汇集了视觉环境艺术的特征,同时它的外观、材质、风格等也与城市建筑风格、街区环境等有着紧密的联系。(图2-19至图2-21)

橱窗是一种艺术的表现形式,也是商家吸引顾客的重要手段。店面这张"脸"是否迷人,橱窗这只"眼睛"具有举足轻重的作用。橱窗设计要牢牢把握以下几点:

①注重真实感:橱窗展示设计是用商品自身来说话,是将商品的真实面貌展示给观者,因而较其他的广告宣传要更真实、丰富、直观。要想使商品在众目睽睽之下展

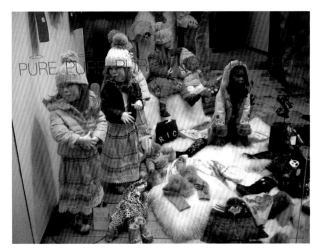

图2-22 童装橱窗设计

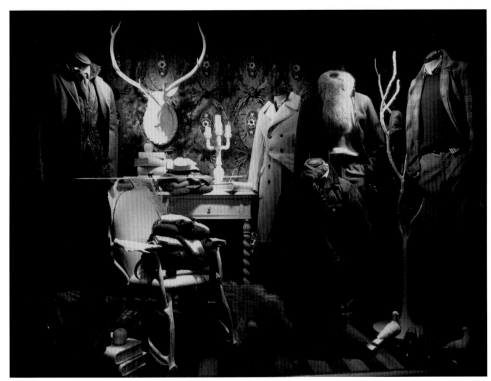

图2-23　道具的运用增加了橱窗的艺术性

现其风采，就必须在如实考虑商品个性特点、功能、外观、色彩等因素的基础上，进行专业化的设计。（图2-22）

②强调艺术性：橱窗实际上是一个艺术品陈列室，它能够带给顾客对于商店的第一印象；橱窗同时也是一面镜子，它能够体现出商业经营者的文化品位。橱窗展示的艺术性既是吸引顾客的需要，同时也是提升企业文化内涵的需要。（图2-23）

③增强观赏性：橱窗展示设计是现代都市的一道艺术长廊，也是构成都市特色、增添都市魅力的不可或缺的因素。橱窗在进行商业宣传的同时，其观赏性又给人一种美的享受。（图2-24、图2-25）

4.导购系统的设计

导购系统的设计在购物中心的室内设计中尤为重要。如果说购物中心是一部书，导购系统就是书的目录，它指引着消费者在商品的海洋中畅游。导购系统的设计应简洁、明确、美观，其色彩、材质、字体、图案等应与整体环境协调统一，并与照明设计相结合。现在，多媒体等科技含量较高的导购形式正越来越多地被采用。（图2-26、图2-27）

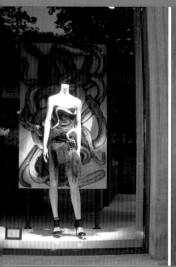

图 2-24　橱窗展示设计

图 2-25　橱窗展示设计

图 2-26　专卖店中的导购系统

 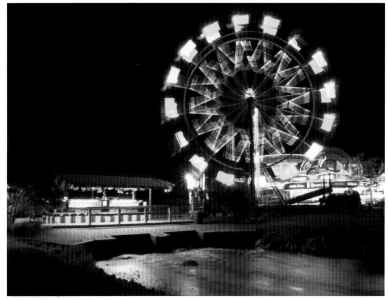

图2-27 某娱乐中心的导购系统　　　　　图2-28 娱乐场所的灯光设计

5.配套设施设计

配套设施包括公用电话、洗手间、停车场、餐饮设施、室外广场、库房、办公室等。在进行配套设施的设计过程中，应对整个购物中心的设计元素进行提炼，并加以运用，从而使其在满足使用功能的同时给人以美的享受。

6.商业灯光设计

商业灯光设计的内容包括基本照明、特殊照明及装饰照明等。基本照明以解决照度为主要目的；特殊照明也叫商品照明，是为突出商品特质，吸引顾客注意而设置；装饰照明以装饰室内空间，烘托商业氛围为主。这三种照明的合理配置能够从视觉上增强商业空间的层次感，从而引发消费者对商品的购买欲望。(图2-28)

商业展示设计所需要的，不仅仅是看上去美观，更要考虑对消费者心理及生理的积极影响。现代社会，商业环境越来越多样化，消费者的要求也越来越个性化，但"人"是基本的，我们应该更重视令人身心舒适的商业环境设计，用美的、功能性的设计语言来创造现代商业展示空间。

作　　业：设计一个商业展示橱窗，内容自定。
作业要求：尺寸及设计手法不限，要求绘制设计效果图，并附设计说明。

第二节　展览会展示设计

■ 教学内容：展览会展示设计的概念、特点、分类以及设计要素。

■ 教学目的：了解展览会展示设计的发展及趋势，掌握展览会展示设计的基本表达方法和手段，并能够学以致用。

一、展览会展示概述

展览会是为了展示产品和技术、拓展渠道、促进销售、传播品牌而进行的一种宣传活动。展览会的利益主体包括主办者、承办者、参展商、专业观众等，展览会的主要内容是实物展示以及参展商和专业观众之间的信息交流、商贸洽谈。

1.展览会展示的发展

1851年5月1日，在英国伦敦开幕的第一个真正意义上的世界性博览会拉开了现代展览会的序幕。世界博览会是一项由主办国政府组织或政府委托有关部门举办的有较大影响的国际性博览活动，最初以美术品和传统工艺品的展示为主，后来逐渐变为荟萃科学技术与产业技术的展览会。负责协调管理世界博览会的国际组织是国际展览局，英文简称为BIE。国际展览局成立于1939年，总部设在法国巴黎，其章程为《国际展览公约》。(图2-29、图2-30)

办展数量和规模在某种程度上可以说是衡量城市国际化程度的重要标志。例如，法国巴黎每年举办的重要国际会展达300多个，享有"国际会议之都"的美誉；德国汉诺威通过举办世界博览会，不仅缩短了不同文化之间的差距，同时也改善了德国的国际形象；我国昆明为了举办1999年世界园艺博览会，投资了216亿多元，建成了218公顷的场馆设施，使昆明的城市建设至少加快了10年。

近年来，虽然我国发展会展经济取得了不小的成效，

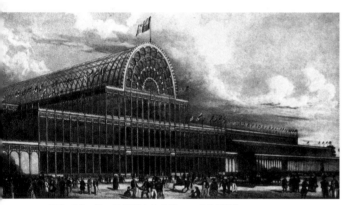

图2-29　第一届世博会主会场——"水晶宫"

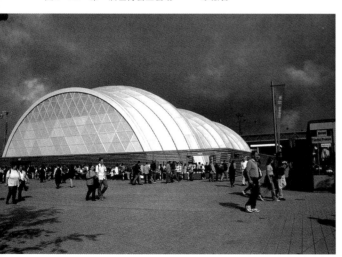

图2-30　2000年汉诺威世博会日本馆

但与国际展览强国相比，我国的会展业起步晚、规模小、水平低，在许多方面还存在不少问题。除了对材料、资源的合理利用外，还要有设计创意的提升、设计文化的体现、高效的信息传播、媒体的适当运用、科学的工作程序和高质量的专业设计队伍等，这样才能使我国的会展经济得到长足的发展。

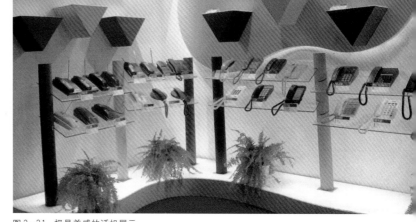
图2-31　极具美感的话机展示

2．展览会展示的现状

有交流才有发展。庞大的需求催生了会展经济，也使得展览会蓬勃发展起来。

会展行业一般被认为是朝阳产业，会展经济一般也被认为是高收入、高盈利的经济形式，其利润率大约在20%—25%以上。全球每年的国际性会展总开销达2800多亿美元，德国的汉诺威、美国的纽约和芝加哥、法国的巴黎、英国的伦敦、意大利的米兰等都是世界著名的"展览

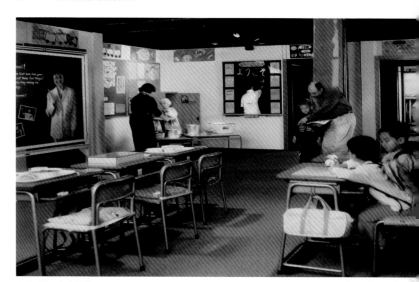
图2-32　流动展览

城"，会展业为其带来了巨额的利润。会展经济不仅本身能够创造巨大的经济效益，而且还可以带动交通、旅游、餐饮、住宿、通信、广告等相关产业的发展。据专家测算，国际上展览业的产业带动效应为1：9，即展览场馆的收入如果是1，相关的产业收入则为9。

展览会展示一般是在室内场馆中进行，有时也会利用室外场馆。室内场馆多用于常规展品的展览会，如纺织展、电子展等；室外场馆多用于超大、超重展品的展览会，如航空展、矿山设备展等。展览会的展期通常是3天到1周不等，而像世界博览会这样的大型展会的展期则更会长达半年。同一个展览，在多个地方轮流举办的称为巡回展，利用飞机、轮船、火车、汽车等流动工具作为展场的称为流动展。（图2-31、图2-32）

展览会设计要求新、求异、求变，只有新颖的设计才会闪烁出与众不同的光芒。设计者不但要在平面布局、空间规划、色彩调配、灯光照明上追求新颖、变化、个性，还要通过了解新产品、新材料、新技术来提升设计的科技含量，创造独

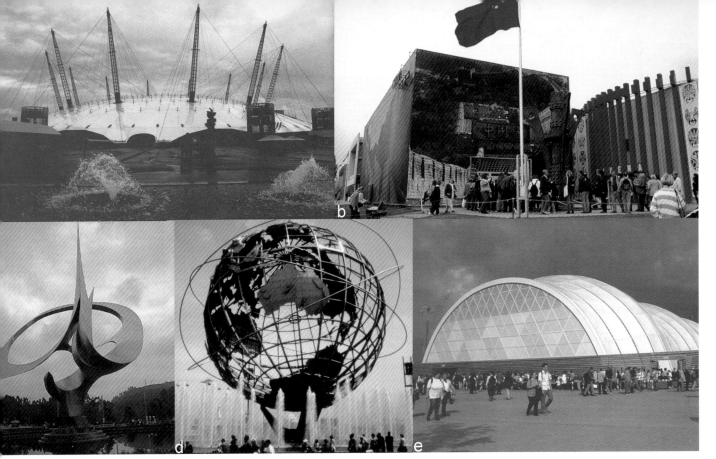

图 2-33 世博会展馆

特的美感。

二、展览会展示的分类

展览会展示的分类应考虑两个方面的因素：一是展览的内容，即展览的本质特征，包括展览的性质、内容、所属行业等；二是展览的形式，即展览的属性，包括展览的规模、时间、地点等。

1.世界博览会

世界博览会又称国际博览会，简称世博会，是一项由主办国政府组织或政府委托有关部门举办，有多个国家或国际组织参加，以展现人类在社会、经济、文化和科技领域所取得成就的国际性的大型展示会。世博会是一个富有特色的讲坛，它鼓励人类发挥创造性和主动参与性，更鼓励人类把科学性和情感结合起来，将种种有助于人类发展的新概念、新观念、新技术展现在世人面前。因此，世博会被誉为世界经济、科技、文化的"奥林匹克"盛会。（图2-33）

至今，世博会已经先后举办了40多届。早期的世博会曾一度对经济发展顶礼膜拜，但近年来单纯追求经济发展的观念已让位于"可持续发展"和其他类似理

念。2005 年的爱知世博会以"自然的睿智"为主题，强调"重新连接人类和自然，人类和自然牵起手，未来的梦想更辽阔"。组织者试图通过丰富多样的展示，回顾迄今为止人们如何用智慧和技术将渐趋疏远的人类和自然的关系重新连接起来。前进的行列在继续，以"城市，让生活更美好"为主题的 2010 年上海世博会又将为世界博览会悠长的发展历程增添新的华彩与辉煌。

2. 专题性展览展示设计

专题性展览展示设计也被称为临时性展览展示设计，它种类繁多，形式多样。专题性展览会在规模、时间、影响范围等方面虽然不及世界博览会，但是举办频繁，常年不间断，是当今社会商品信息传播的重要中介。

根据展览的形式与规模，我们通常可以将专题性展览展示设计大致划分为以下几种类型：

世界博览会（综合性世博会）一览表

时间	举办国/城市	名称	时间	举办国/城市	名称
1851年	英国/伦敦	万国工业博览会	1964年	美国/纽约	纽约世界博览会
1855年	法国/巴黎	巴黎世界博览会	1967年	加拿大/蒙特利尔	加拿大世界博览会
1862年	英国/伦敦	伦敦世界博览会	1970年	日本/大阪	日本世界博览会
1867年	法国/巴黎	第2届巴黎世界博览会	1971年	匈牙利/布达佩斯	世界狩猎博览会
1873年	奥地利/维也纳	维也纳世界博览会	1974年	美国/斯波坎	世界博览会1974
1876年	美国/费城	费城美国独立百年博览会	1975年	日本/冲绳	冲绳世界海洋博览会
1878年	法国/巴黎	第3届巴黎世界博览会	1982年	美国/诺克斯维尔	诺克斯维尔世界能源博览会
1883年	荷兰/阿姆斯特丹	阿姆斯特丹国际博览会	1984年	美国/新奥尔良	路易西安纳世界博览
1889年	法国/巴黎	世界博览会	1985年	日本/筑波	筑波世界博览会
1893年	美国/芝加哥	芝加哥哥伦布纪念博览会	1986年	加拿大/温哥华	温哥华世界运输博览会
1900年	法国/巴黎	第5届巴黎世界博览会	1988年	澳大利亚/布里斯本	布里斯本世界博览会
1904年	美国/圣路易斯	圣路易斯百周年纪念博览	1992年	意大利/热那亚	热那亚世界博览会
1908年	英国/伦敦	伦敦世界博览会	1992年	西班牙/塞维利亚	塞维利亚世界博览会
1915年	美国/旧金山	旧金山巴拿马太平洋博览会	1993年	韩国/大田	大田世界博览会
1925年	法国/巴黎	巴黎国际装饰美术博览会	1998年	葡萄牙/里斯本	里斯本博览会
1926年	美国/费城	费城建国150周年世界博览会	2000年	德国/汉诺威	汉诺威世界博览会
1933年	美国/芝加哥	芝加哥世界博览会	2005年	日本/爱知	爱·地球博
1935年	比利时/布鲁塞尔	布鲁塞尔世界博览会	2008年	西班牙/萨拉戈萨	萨拉戈萨世界博览会
1937年	法国/巴黎	巴黎艺术世界博览会	2010年	中国/上海	上海世界博览会
1939年	美国/纽约	纽约世界博览会	2012年	韩国/丽水	丽水世界博览会
1958年	比利时/布鲁塞尔	布鲁塞尔世界博览会	2015年	意大利/米兰	米兰世界博览会
1962年	美国/西雅图	西雅图廿一世纪博览			

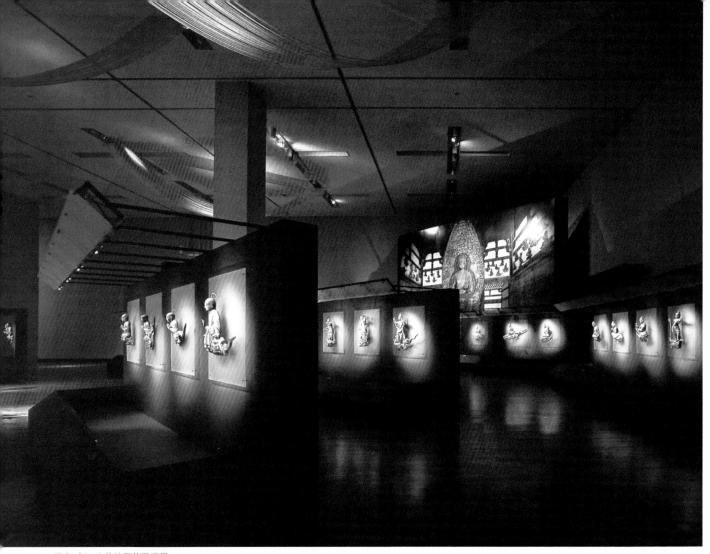

图2-34 立体效果的雕塑展

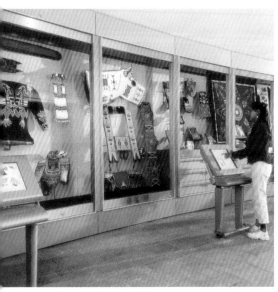

图2-35 服饰手工艺展

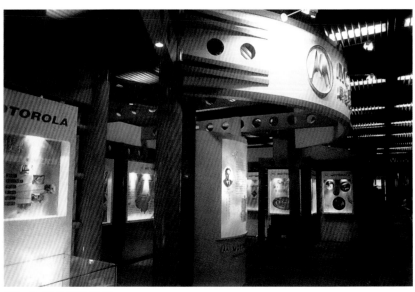

图2-36 1997香港城市展

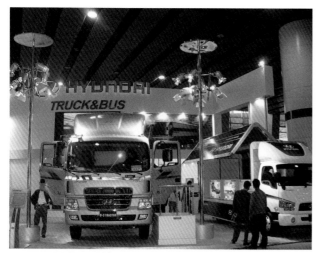

图 2-37 汽车展——现代

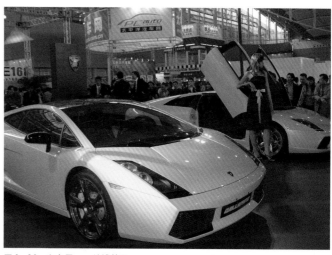

图 2-38 汽车展——兰博基尼

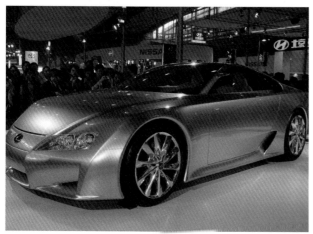

图 2-39 汽车展——雷克萨斯

图 2-40 汽车展——大众

①图文类展示：图文类展示通常是企业或机构自身形象的一种展示，其主要目的在于推广某种理念或宣传某个形象。这一类展示活动以文字及图片介绍为主，而实际展品数量很少。在现代社会，为了提高自身的影响力和知名度，越来越多的组织机构或企业都在积极策划这种类型的展示。（图 2-34 至图 2-36）

②大型产品展示：随着工业化进程的加快、科学技术的发展，全球范围内的大型产品展示活动不断，如汽车展示、农业机械展示等。大型产品展示需要足够大的展览空间，既要能够容纳展品，同时还要能够留出足够宽的行人及疏散通道。此外，在策划大型产品展示活动的过程中，展品的运输、储存、拼装等都是必须认真考虑的问题。（图 2-37 至图 2-40）

图 2-41 塑胶地板的展示设计

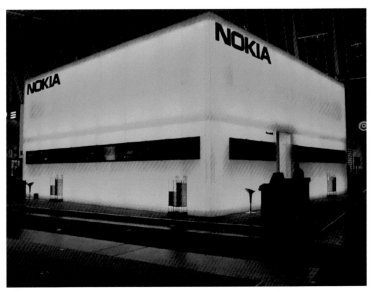

图 2-42 诺基亚的展示设计

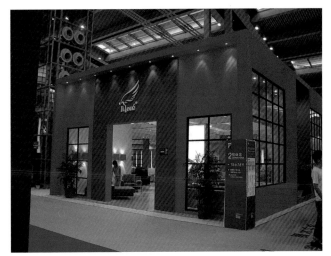

图 2-43 某品牌家具展示设计

图 2-44 某品牌卫浴展示设计

　　③中小型产品展示：中小型产品展示具有规模相对较小、活动频率较高、形式比较灵活等特点，展品多为轻工业产品、电子产品等。中小型产品展示注重以展品的陈列来体现企业或参展商的品牌格调，并且会在展区内设置洽谈区域，以便于与观众直接交流。

三、展览会展示设计要素分析

1.独立的艺术形象和品牌的广告宣传

展览会展示通常是在大型展馆里临时搭建架构，不仅要考虑展品的存放，还需要注重展区的外部空间造型。由于参展商的参展目的在于宣传和推广品牌，所以应该特别注重对商业标识的渲染，并且要考虑多视角、多方位的展示效果。

参展商都希望能在最短的时间内给观众以最深刻的印象，所以必须创造出独特的艺术风格来吸引眼球。通常情况下，新颖奇特的展台造型、强烈的色彩对比或"有违常规"的色彩组合、独特的灯光照明处理、非常规建筑与装饰材料的大胆运用等，都能给观众以强烈的视觉冲击力。（图2—41至图2—45）

2.合理的人流疏导

展览会人流量大，为了避免造成拥挤，就要合理安排观众的参观路线；每一个展区要想让观众能穿梭其间，进行近距离观看，也应安排合理的行走线路。合理的人流疏导就是要让观众既能够很容易地参与进来，又能够快速疏散，并且人群流动的路线尽可能不重复，最终达到让观众轻松、合理、完整地介入展示活动的目的。（图2—46）

3.合理的功能布局和适宜的展品陈列

展览会中的展位面积虽然大小不一，但每个展位的功能都应该齐全，从接待区到洽谈区，从展示区到仓储区都应具备，有的甚至还要考虑演示区和观众参与区，以加深观众对品牌的印象。要想对有限的展位进行合理布局，不仅要能够有效利用空间，同时还要充分考虑观众的流动和停留。（图2—47）

图2—45 "Better By Design" 贸易展览标志牌

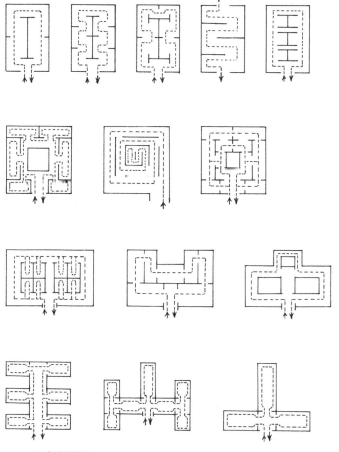

图2—46 参观线路图

图2-47　某品牌家具展区

图2-48　汽车展中的色彩设计

图2-49　展区灯光设计

4. 色彩设计和适当的照明布置

色彩设计的重点在于确定展示空间的色彩基调，而色彩基调的确定又是和展示内容紧密联系的。色彩基调确定之后，色彩设计应当向系统化、系列化的方向发展，以形成完整、统一的设计风格，并给观众留下深刻印象。（图2-48）

展馆照明一般分为整体照明、局部照明、气氛照明等。照明不仅要保证展示空间具有合适的亮度，同时还要肩负起营造展馆氛围的重要职责。（图2-49）

作　　　业：设计一个室内会展展示，场地36㎡，品牌虚拟。

作业要求：手法新颖，构思巧妙，要求绘制设计效果图，并附设计说明。

第三节　博物馆展示设计

■　教学内容：博物馆的发展历史、博物馆展示设计的分类、要素以及发展方向。
■　教学目的：了解不同类型博物馆的展示设计方法，理解博物馆展示设计要素在
　　　　　　　设计中所起的作用。

一、博物馆展示概述

"博物馆"一词源于希腊文"缪斯庵"，原意为"祭祀缪斯的地方"。1974年，国际博物馆协会第十一届大会通过章程，明确规定：博物馆是一个不追求盈利的、为社会和社会发展服务的、向公众开放的永久性机构，为研究、教育和欣赏的目的，对人类和人类环境的见证物进行搜集、保存、研究、传播和展览。

1.博物馆展示的发展及方向

公元前3世纪，托勒密·索托在埃及的亚历山大城创建了一座专门收藏文化珍品的缪斯神庙，这座缪斯神庙被公认为人类历史上最早的"博物馆"。

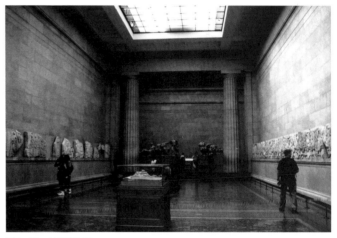

图2-50　大英博物馆

现代意义的博物馆在17世纪后期出现。1753年，大英博物馆建立，它成为全世界第一个对公众开放的大型博物馆（图2-50、图2-51）。1946年，国际博物馆协会在法国巴黎成立。1977年开始，国际博物馆协会把每年的5月18日确定为"国际博物馆日"，并且每年都会确定一个主题。

随着物质、精神生活水平的不断提高，信息表达的手段越来越丰富多彩，人们对展示的形象性、生动性、直观性、参与性的要求逐一体现出来，并且日趋严格。博物馆也由最初单一的陈列展示，逐渐演变和发展成为了一个集主题设计、室内设计、灯光设计等诸多设计艺术于一体的综合展示体。需要说明的是，

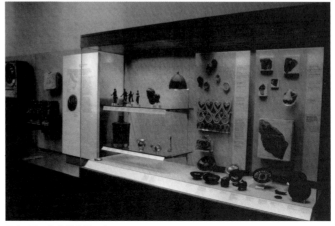

图2-51　大英博物馆一角

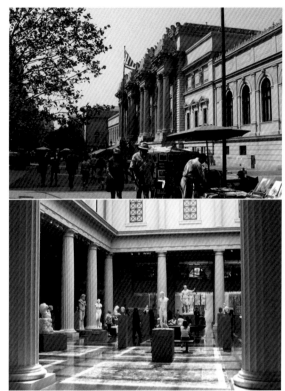

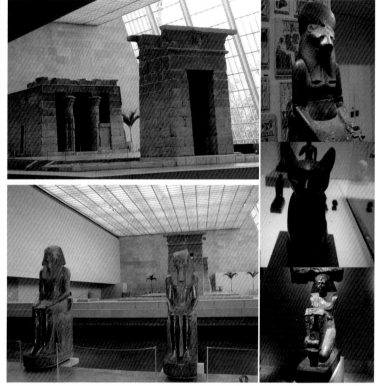

图 2-52　大都会艺术博物馆　　　　　　　　图 2-53　大都会艺术博物馆内景

博物馆虽不以营利为目的，但也可以存在商业的运作，以维持其自身的生存。

随着网络以及电子信息技术的发展，众多人性化的设施被运用到博物馆中，从而让参观者在参观过程中更具有身临其境的感觉。如：同声翻译解说消除了参观者的语言障碍，触摸屏幕查询节约了参观者的大量时间，多媒体演示帮助参观者摆脱了时空限制，虚拟空间再现拉近了参观者和历史的距离。

2. 博物馆展示的特征

博物馆展示是一种独特的展示形式，除了研究、教育、欣赏的功能突出以外，同时还具有信息量大、娱乐性强等特性。此外，博物馆的展示有时会是永久性的陈列，因此展示设计以及对展品的陈述必须始终有效。

博物馆展示在很大程度上其实是一种文化的展示，它所涉及的领域诸如艺术、历史、自然、科学等也都属于文化的范畴，这与商业展示以及展览馆展示等大相径庭。随着科学技术的发展以及观众素质的提高，博物馆的展示方式也在悄然发生着变化，单纯的说教正越来越多地被互动的行为所取代。

二．博物馆展示的分类

随着社会文化、科学技术的发展，博物馆的数量和种类越来越多。一般情况下，我们将博物馆划分为艺术博物馆、历史博物馆、科学博物馆、特殊博物馆四种类型。

1.艺术博物馆

艺术博物馆主要展示的是藏品的艺术和美学价值，内容大多为绘画、雕刻、装饰艺术、实用艺术和工业艺术作品等。世界著名的艺术博物馆有卢浮宫博物馆、大都会艺术博物馆、国立艾尔米塔什博物馆等。中国的故

图2-54　秦始皇兵马俑博物馆

宫博物院、南阳汉画馆、广东民间工艺馆、北京大钟寺古钟博物馆、徐悲鸿纪念馆、天津戏剧博物馆等也属此类。(图2-52、图2-53)

2.历史博物馆

历史博物馆是以历史的观点来展示藏品，内容包括国家历史、文化历史等。在考古遗址、历史名胜或古战场上修建起来的博物馆也属于这一类。世界著名的历史博物馆有墨西哥国立人类学博物馆、秘鲁国立人类考古学博物馆、中国秦始皇兵马俑博物馆等。(图2-54)

3.科学博物馆

科学博物馆是以分类、发展或生态的方法展示自然界，以立体的方法从宏观或微观方面展示科学成果，内容涉及天体、植物、动物、矿物、自然科学乃至实用科学、技术科学等。英国自然历史博物馆、美国自然历史博物馆、巴黎发现宫、中国地质博物馆等都属此类。(图2-55、图2-56)

4.特殊博物馆

特殊博物馆包括露天博物馆、儿童博物馆、乡土博物馆等。布鲁克林儿童博物馆、斯坎森露天博物馆等是特殊博物馆中的典型代表。(图2-57、图2-58)

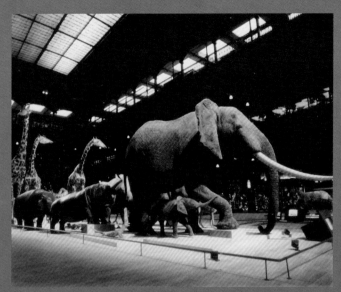

图 2-55　法国国家自然历史博物馆

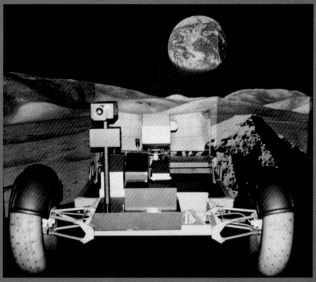

图 2-56　肯尼迪宇航中心

图 2-57　天堂谷儿童乐园

图 2-58　迈阿密儿童博物馆

三. 博物馆展示设计要素分析

1.合理的布局

合理的布局是博物馆展示空间的主要表现形式。参观线路的设计与博物馆展示空间布局密切相关，宽松流畅、井然有序的参观线路能使观众在舒适安逸的心态下品味展品；展品陈列是博物馆展示空间布局的重要内容，博物馆中的展品陈列不能像普通商品或其他商业性的产品那样布置得琳琅满目，而应该根据其自身的体量需要来设置合适的观看距离和范围。(图2-59、图2-60)

2.良好的氛围

博物馆展示在整体上应当给人以清静安逸的感觉，展览中除了突出展示的展品外，要尽量避免其他物件的干扰。展示道具的使用是为了烘托展品，虽然需要精心设计，但不能有过多的渲染，以免喧宾夺主。浓郁的文化气息和恬静的展示空间正是博物馆展示空间所需要的。(图2-61)

3.适度的照明

博物馆中的展品多为珍贵的艺术品、文物、标本等，通常对光照有着特殊的要求。博物馆中的照明设计除了要给观众创造一个良好的视觉环境以外，同时还要充分考虑文物所能承受的最高照度，以最大限度地降低展品受到伤害的可能性。(图2-62、图2-63)

4.统一的风格

大多数博物馆的展示空间都具有其建筑空间自身的艺术美感，有的极具现代感，有的质朴无华，有的冷静深邃，它们能让观众步入其中并感受到展示内容的神圣与魅力，而并非喧宾夺主、华而不实。除了建筑空间自身的艺术美感之外，展示道具的运用以及色彩照明的设计等也都是形成博物馆展示空间统一风格的重要因素。(图2-64、图2-65)

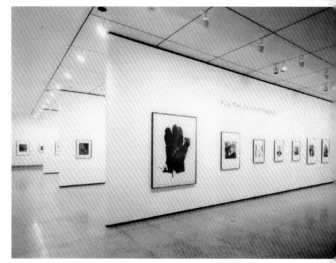

图2-59　休斯敦美术馆

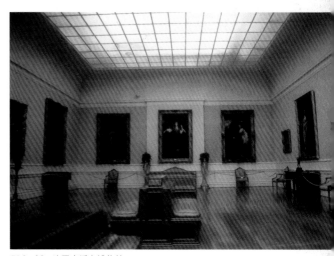

图2-60　法国卢浮宫博物馆

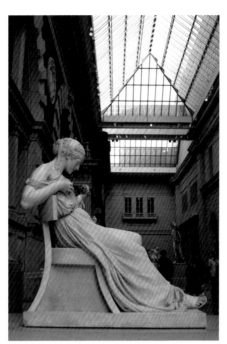

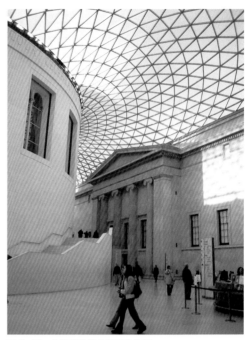

图2-61 某博物馆的雕塑展示　　图2-62 大都会艺术博物馆内的采光效果　　图2-63 伦敦博物馆内的采光效果

图2-64 风格统一的彩窗设计　　　　　　图2-65 大都会艺术博物馆的统一风格

作　　业：设计一个你心目中的未来博物馆，内容自拟。

作业要求：根据博物馆的类型来选择合适的展示设计方法，并充分考虑不同展
　　　　　示设计要素的运用。要求绘制设计效果图，并附设计说明。

第三章　展示设计作品点评

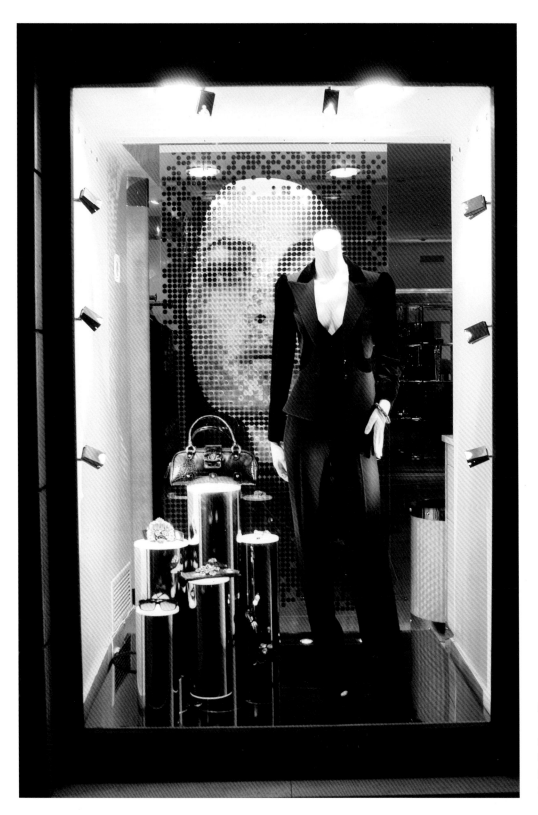

图3-1　职业女装专卖店的橱窗设计
　　橱窗内的皮包与饰品反映了职业女装的品位，灯光的照射强化了职业女装的气质，马赛克装饰的背景墙以及闪亮的金属展台突现了职业女装的职业特点。

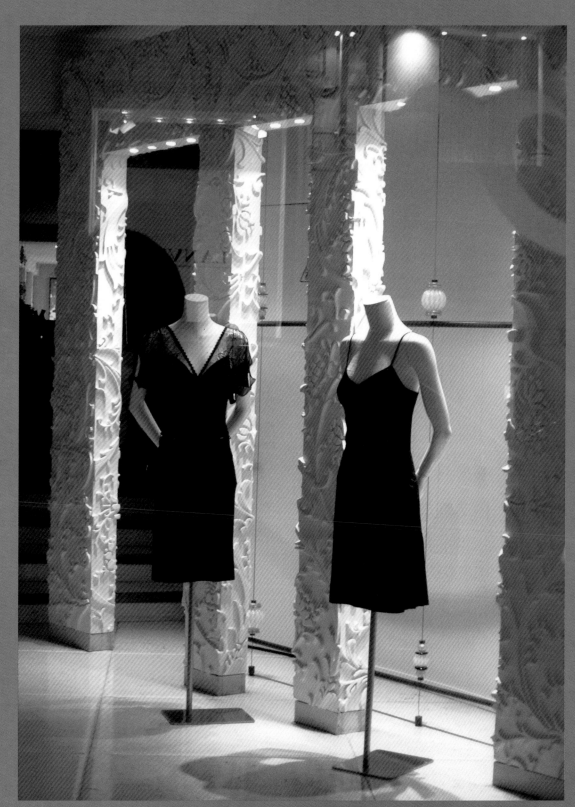

图 3-2 黑色时装的橱窗设计
　　带有雕塑感的浅黄色背
景柱使空间更有立体感，白色
的模特和黑色的服饰形成了
鲜明而强烈的对比，使橱窗内
的服饰显得大方而富有现代
感。

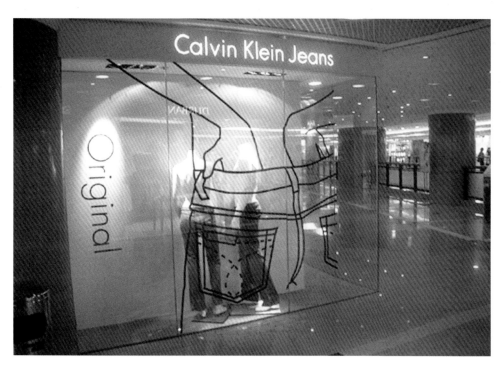

图3-3　某牛仔服饰的橱窗设计

　　通透的橱窗玻璃上用简洁的线条
描绘了一条牛仔裤的局部形象，无任
何装饰的背景墙加上简单的服饰模
特，形成了奇妙的视觉效果。局部照
明的方式突出了牛仔服饰的立体效
果，加强了橱窗的空间感。

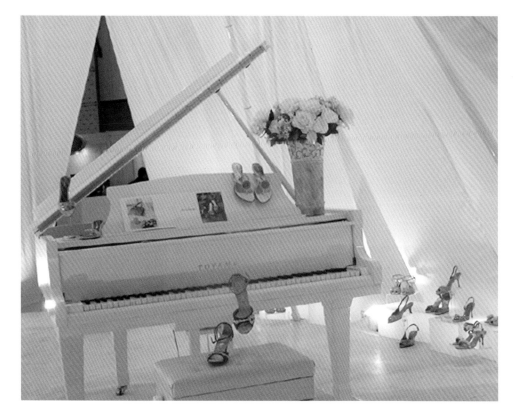

图3-4　某女鞋专卖店的展示设计

　　以钢琴作为装饰道具，显得清新、
高雅，以半透明的白色布幔为背景，
使整个空间变得柔和、协调。鞋子的
摆放反映出了产品的特性，白色花束
的运用更是起到了画龙点睛的作用。

图3-5　某品牌服装的橱窗设计

　　柔和的浅蓝、浅黄色调给人以贴近生活的感觉，也更能激发顾客的购买欲。直接照明的形式，既产生出了强烈的明暗对比，又使整个橱窗变得富有生趣。

图3-6　某品牌服装的橱窗设计

　　背景图案的运用大大加强了空间的进深感。整个橱窗采用了经典的红配黑的装饰风格，强烈的颜色对比既提高了橱窗的易见度，又使得整个店面非常明亮、清晰。

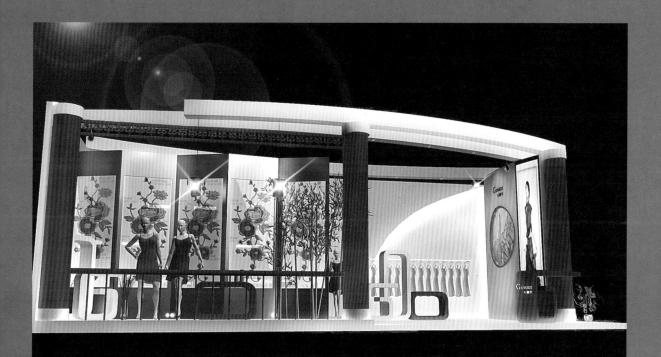

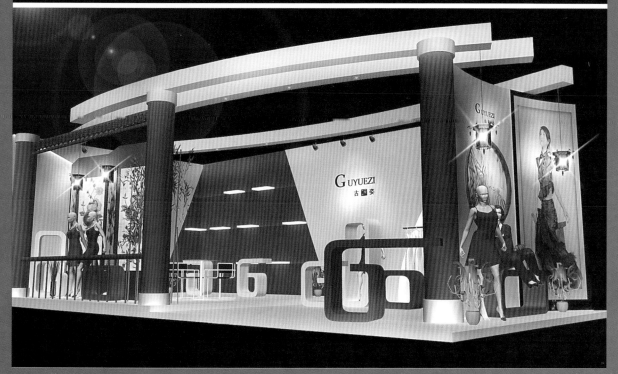

图 3-7　某品牌女装展区设计效果图

　　传统的红柱、屏风、宫灯、扶手等展示道具极具中国风味，有效地体现了企业的品牌与文化；现代简约风格的设计与传统元素完美搭配，形成了新颖的展示形式。

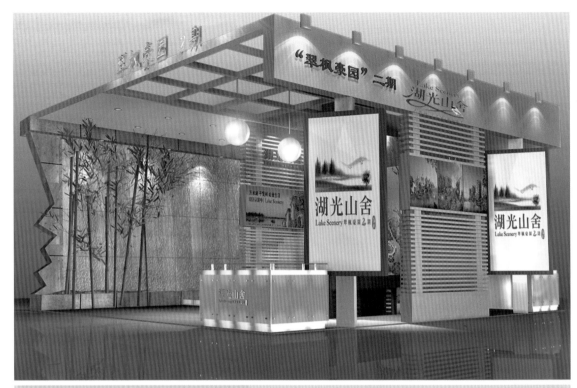

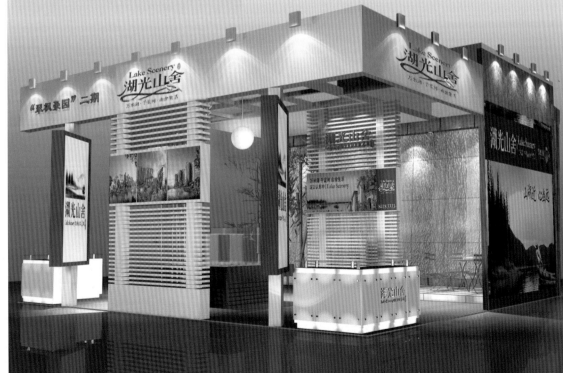

图3-8 某楼盘销售区设计效果图

以黄色和蓝色来与楼盘名称中的"山"、"湖"相呼应,以木质的百叶窗式隔断来与浅蓝色的冰裂纹玻璃相呼应,从而有效传达出了该展示设计的主题——湖光山色。

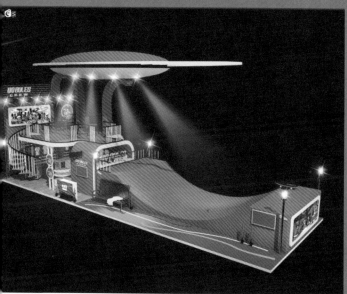

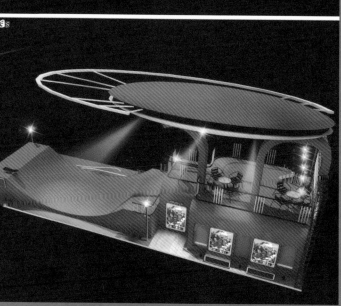

图3-9 NO RULES童装展区设计效果图

　　新颖、奇特的展台造型引人注目，红、黄、绿的色彩搭配童趣十足，而U型的滑板运动场则更能让观众直接参与其中。设计具有较强的针对性，同时也体现出了企业产品的特性。

图3-10 PICO公司展台设计效果图

　　灯光设计让整个展台变得醒目、突出，磨砂玻璃使展示空间变得通透、明亮。照明与材料选择的完美结合，彰显了设计创意的独特。

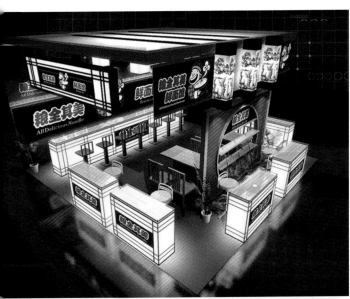

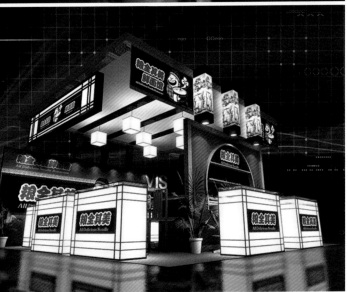

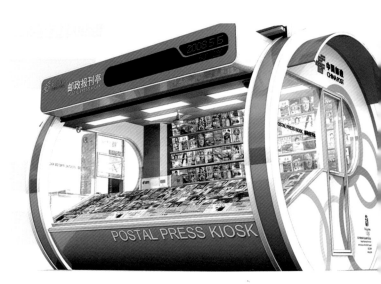

图3—11　"粮全其美鲜面馆"设计效果图

　　传统的中式桌椅与西方的高脚椅、吧台相结合，造型新颖，且节省了大量空间；方形圆孔的屏风、以红与黄为主色调的色彩设计更加强了面馆的东方特色；暖色的灯光给人以家的温馨感，更拉近了与顾客间的距离。

图3—12　"中国邮政书刊亭"设计效果图。

　　环筒状的流线造型简洁大方，富有现代感，且有效增加了亭内空间。背面大面积的广告灯箱进一步提升了报刊亭的商业价值。大面积使用企业的标志色，起到了强化企业形象、宣传企业文化的效果。

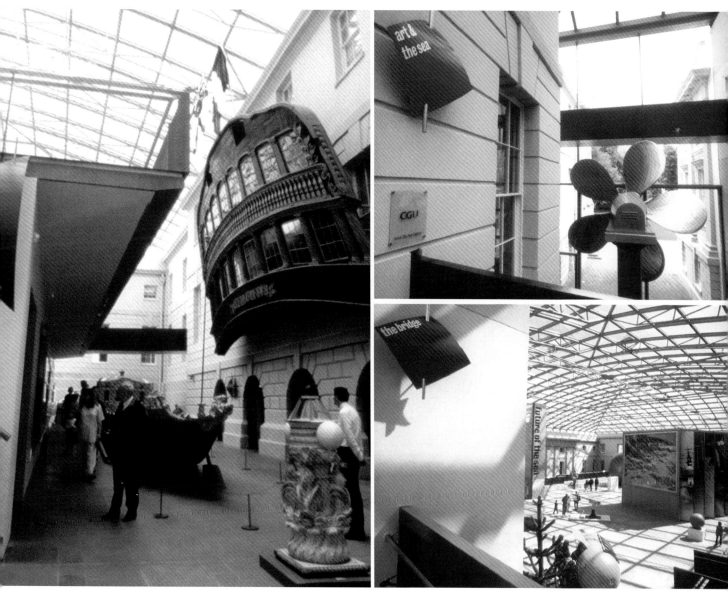

图3-13 国家海事博物馆

作为博物馆的内部设施，路标系统和区域识别系统必须是简洁而直观的。国家海事博物馆内的区域识别系统被设计成船帆的造型，并且被直接镶嵌到建筑的墙面或者天花板上，成为展示空间中既灵活又不至于喧宾夺主的一部分。

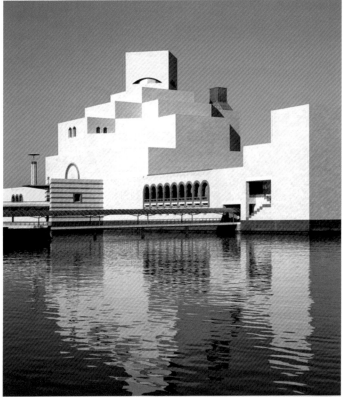

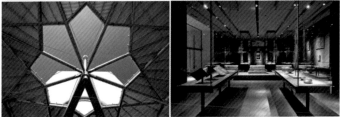

图 3-14 台湾史前博物馆

图 3-15 伊斯兰艺术博物馆

台湾史前博物馆是第一座把人类学上的重要研究和发掘成果融合在一起的博物馆。整个博物馆以一个大型的玻璃拱顶结构为中心，运用具有活力的色彩和木质的材料将人类学的概念生动地表达出来，并赋予其直观性。

博物馆如同是海面上的一块积木，巨大的漂浮感消去了庞大体块堆叠所带来的沉重。白色的石灰石外墙映衬着蔚蓝的海面，显得典雅而庄重。而伊斯兰风格的几何图案以及阿拉伯传统拱窗等装饰性元素的大量运用，则又赋予了这座极富现代感的建筑以不同的文化特质。

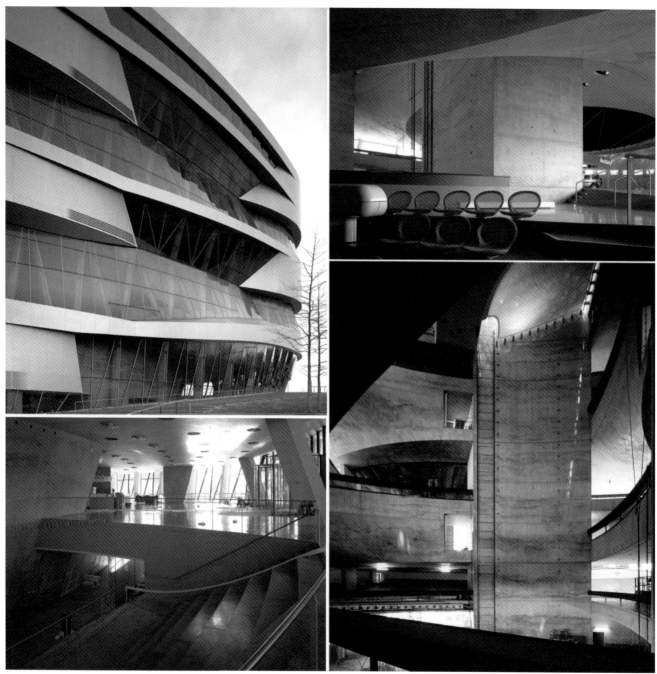

图 3-16　梅赛德斯－奔驰汽车博物馆

　　铝材与玻璃的有机结合让建筑的外部空间显得通透而轻盈，源自人类 DNA 双螺旋结构的设计灵感更使得建筑的内部空间与众不同。博物馆的设计充满了现代感和时尚气息，同时也恰如其分地表现出了奔驰公司的综合价值：技术先进、智能化、时尚化。

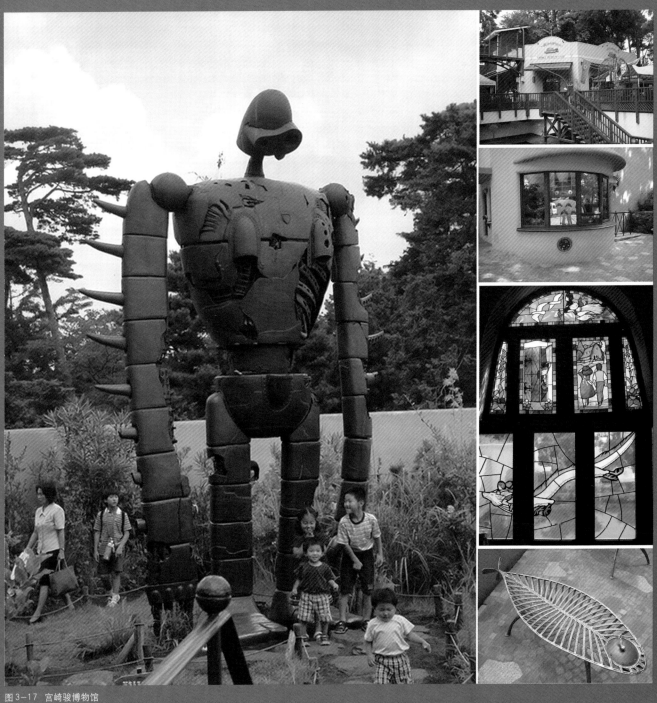

图 3-17　宫崎骏博物馆

　　博物馆由宫崎骏本人设计，处处充满童真和梦幻色彩。博物馆的口号是"做个迷路的孩子吧"，馆内没有所谓的导游路线，而是让参观者根据自己的喜好，随便乱钻，就算迷路了也无所谓。在行进过程中，参观者会与各种各样的动画角色及场景不期而遇，如同真正置身于缤纷的童话世界。

第四章　展示设计作品欣赏

图 4—1

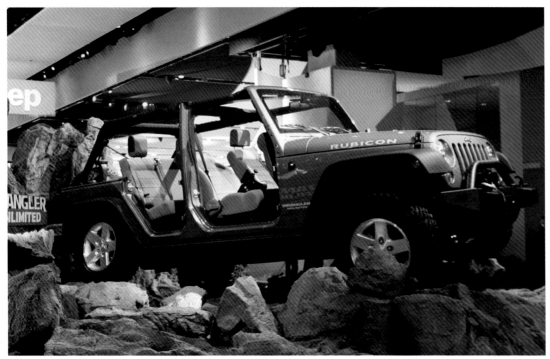

图 4—2

图 4—3

图 4—4

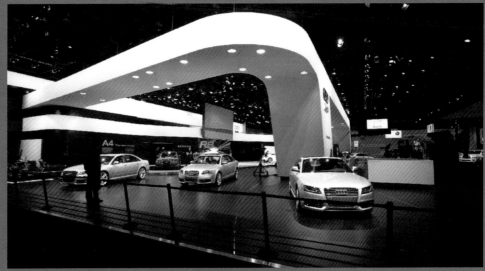

图 4—5

图 4-6

图 4-7

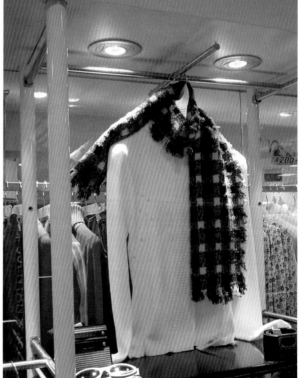

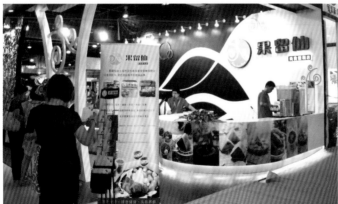

图 4—8

图 4—9

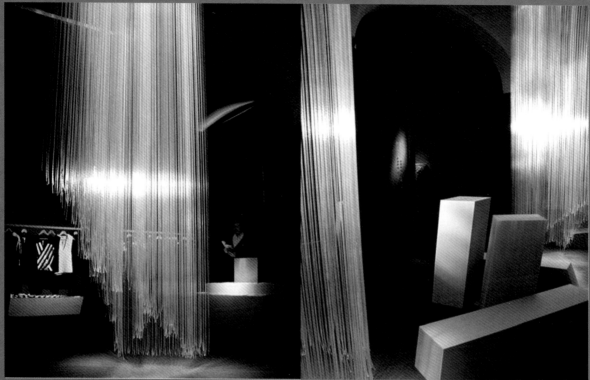

图 4—10

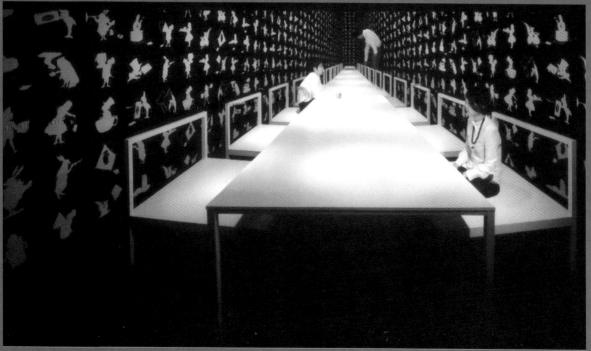

图 4—11

图 4-12

图 4-13

参考文献

《展示设计》　　　　　尹书倩　张虎　杨翼　主编　　　　湖北美术出版社　　　　2006

《室内设计资料集》　　张绮曼　郑曙旸　主编　　　　　　中国建筑工业出版社　　1991

《展示设计基础》　　　汤洪泉　主编　　　　　　　　　　江苏美术出版社　　　　2007

《展示设计》　　　　　朱淳　编著　　　　　　　　　　　美术学院出版社　　　　2000

《展示设计》　　　　　符远　主编　　　　　　　　　　　教育出版社　　　　　　2003

《什么是展示设计》　　[美]简·洛伦克　李·H.斯科尼克　[澳]克雷格·伯杰　编著

　　　　　　　　　　　　　　　　　　　　　　　　　　中国青年出版社　　　　2008

《展示设计》　　　　　叶永平　主编　　　　　　　　　　机械工业出版社　　　　2005

《商业展示及设施设计》汪建松　主编　　　　　　　　　　湖北美术出版社　　　　2002

《展示设计》　　　　　王亚明　程宏　艾昕　樊灵燕　编著　中国电力出版社　　　2008

《展示设计》　　　　　冯节　主编　　　　　　　　　　　上海画报出版社　　　　2007

后 记

坚持职业教育"以服务为宗旨、以就业为导向"的办学方针，需要我们根据市场和社会需要，不断更新教学内容，改进教学方法，推进精品专业、精品课程和教材建设。

高等学校高职高专艺术设计类专业规划教材作为我省唯一一套针对高职高专艺术设计类专业的规划教材，从市场调研到组织编写，再到编辑出版，历时两年。在此期间，既有教育行政管理部门的关心与支持，也有全省30余所高职高专院校的积极响应；既有主编人员的整体规划、严格要求，也有编写人员的数易其稿、精益求精；既有出版社社委会领导的果断决策，也有出版社各个部门的密切配合……高职高专的教材建设作为实现我省职业教育大省建设规划的一项基础性工作，这其中凝集了众多人士的智慧和汗水。

《展示设计》是高等学校高职高专艺术设计类专业规划教材中的一册，由安徽新华学院许雁翎老师担任主编，文达学院夏晓燕老师担任副主编。其中特别要感谢郭端本教授对本书的悉心指导，感谢贾爱君、李永慧、李远、刘丹、葛芳、蒋炜老师参与本书相关章节的编写，感谢袁秋野、赵由由老师为本书提供相关图片资料。

高等学校高职高专艺术设计类专业规划教材的编写是一次尝试，由于水平和能力的限制，书中不足之处在所难免。真诚希望老师们在使用本书的过程中，能将所遇到的问题及时反馈给我们，以使我们的教材不断完善。

向所有为本套教材的编写与出版付出辛勤劳动的人表示深深的敬意！

编　者

2010 年 8 月